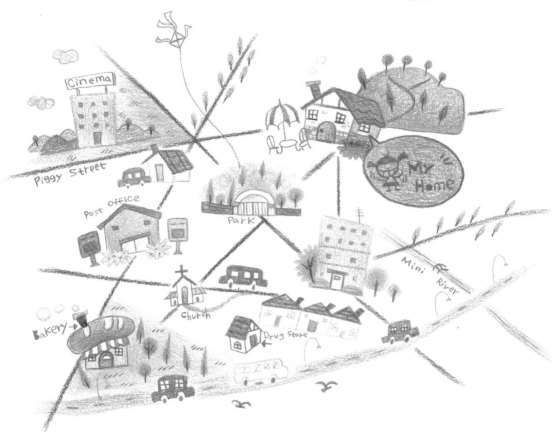

Easy hobbies 16

第一次畫色鉛筆就上手——入門篇

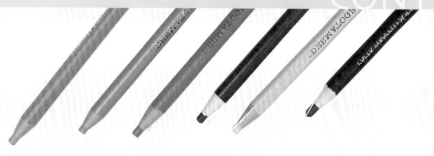

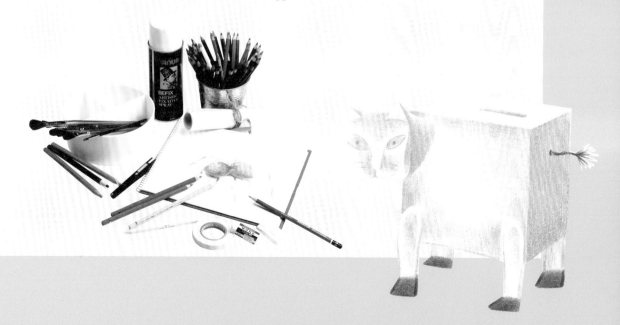

目錄

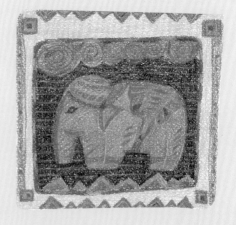

Part 3　用色鉛筆記錄美麗景物 66

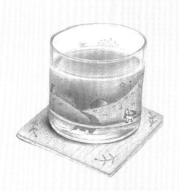

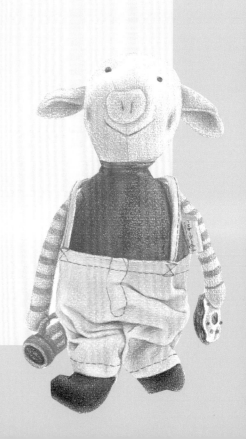

如何使用本書

本書專為「第一次畫色鉛筆」的人而製作，對於你可能面對的種種疑惑、不安和需求，提供循序漸進的解答。為了讓你更輕鬆的閱讀和查詢，本書共分為三個篇章，每一個篇章，針對「第一次畫色鉛筆」的人所可能遭遇的問題，提供完整的說明。

大標
當你面臨該篇章所提出的問題時，必須知道的重點以及解答。

內文
針對大標所提示的重點，做言簡意賅、深入淺出的說明。

TIPS
實用技巧、撇步大公開。

刮畫

相信很多人在小時候都玩過蠟筆刮畫，這種技法是利用深淺不同的顏色相疊後，再以小刀或是前端尖銳的器具刮除深色產生線條，創作出童趣的感覺，現在就讓我們重溫兒時回憶吧。

● 使用材料：紙捲式油蠟筆、畫紙為義大利水彩紙、小刀

TIPS
上色時請先塗上淺色的色彩後用深色覆蓋，再以小刀或是前端尖銳的器具刮出線條，若是一開始先塗上深色則刮除後的效果不甚明顯。

顏色識別
為方便閱讀及查詢，每一篇章皆採同一顏色，各篇章有不同的識別色，可依顏色查詢。

 首先用油蠟筆開始著色，完成色彩豐富的圖案。

step-by-step
幫助「第一次畫色鉛筆」的你清楚使用的步驟。

在想要刮出線條的色塊上用不同的顏色覆蓋於同樣的位置。

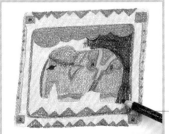

使用小刀或是前端尖銳的器具，在剛剛塗過第二層顏色的地方刮出線條，每刮出一條線便會刮除第二次所上的顏色，露出第一層顏色。

圖解
以圖像解說重要的概念，幫助你輕鬆建立正確的觀念。

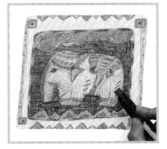

建議使用蠟筆及表面平滑的紙張來表現，例如在一般書局很容易買到的紙捲蠟質色筆及西卡紙，不僅價格便宜且效果也比使用一般色鉛筆明顯。

dr.easy
由多年畫色鉛筆經驗的高手，為「第一次畫色鉛筆」的你提供畫色鉛筆的技巧和訣竅。

Info

什麼是色彩飽和度呢？

當上色時不論疊塗什麼顏色，但色調都無法再改變時就表示紙張已經達到色彩飽和度，無法再繼續著色了。

info
重要數據或資訊，輔助你學習。

2

Part1
輕鬆用色鉛筆畫畫

在一般人的觀念裡頭，色鉛筆除了平時上課用來畫重點、無聊之餘拿來塗鴉之外，大概也只能算是小朋友才會使用的畫圖工具；但你可知道，色鉛筆因為色彩豐富、攜帶方便、使用方式與一般鉛筆相同，再加上價格合理，無異是最佳的畫具選擇。目前市面上的色鉛筆廠牌眾多，該如何挑選適合自己的色鉛筆呢？在這一個篇章中將會提供給初學者各家廠牌的特色、紙張選擇等選購建議。現在就讓我們一同來認識色鉛筆吧！

本篇教你

- ✓ 色鉛筆的種類及使用方法
- ✓ 如何挑選適合自己的色鉛筆
- ✓ 24色色鉛筆的顏色表
- ✓ 利用疊色創造出豐富的色彩變化
- ✓ 如何選擇紙張
- ✓ 輔助工具介紹

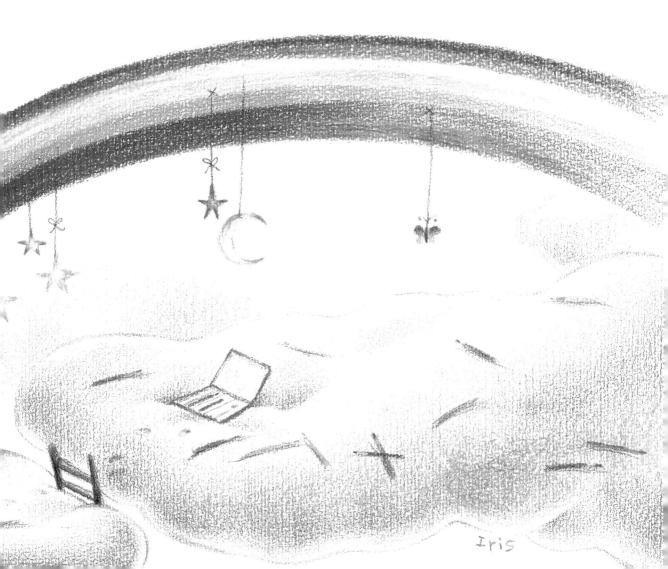

Iris

色鉛筆的種類

　　色鉛筆又叫做彩色鉛筆，顧名思義只要是筆狀的有色筆都可以稱做色鉛筆。目前市面上常見的色鉛筆包括：油性色鉛筆、水性色鉛筆、粉彩色鉛筆及紙捲式油蠟筆，但由於油性色鉛筆的筆蕊因為混合了蠟的成分，在上色時不論施力輕重與否，色調皆不會有太大的差異變化，較不適合用來描繪細緻的插畫，主要是使用在設計方面，例如：打草稿、畫設計圖等，因此較不推薦初學者使用。本書中將教你認識同時兼具色鉛筆與水彩功能的水性色鉛筆；到底水性色鉛筆有什麼優於油性色鉛筆的地方呢？而不同種類的色鉛筆又有什麼不一樣的特性呢？現在讓我們一一來認識這些畫具的特色及使用方式。

[水性色鉛筆]

水性色鉛筆又稱做水溶性色鉛筆，由能溶解於水的彩色筆蕊及杉木外殼所組成，外型有圓形及六角形兩種。水性色鉛筆具有兩種功能：平常筆頭乾燥時可以如同一般色鉛筆畫線條及上色，但只要線條一碰到水之後便會化開，變成如同水彩般的流暢色彩。

■色鉛筆主要是利用色彩的相互交疊產生不同的色彩。

上色方式與一般色鉛筆相同

色鉛筆的效果表現

水性色鉛筆在未沾水前，所呈現的質感和一般的色鉛筆無異。

沾水後呈現水彩效果

一般色鉛筆因為含有蠟的成分，所以只要輕輕以水刷過就會產生排水現象，但水性色鉛筆卻能溶解於水中，產生如同水彩一般的效果。因此水性色鉛筆同時兼具水彩功能也保留了線條畫的特色，是相當有趣的畫材。

各種有趣的上色技法表現

水性色鉛筆有好幾種好玩的上色技法，現在讓我們一起提起畫筆來體驗一下吧。

1.疊色之後以水暈開讓色彩相互融合

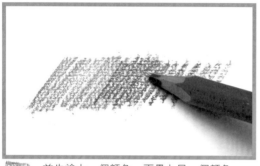

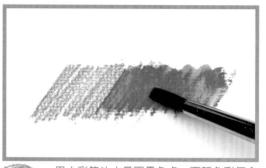

1. 首先塗上一個顏色，再疊上另一個顏色。

2. 用水彩筆沾水暈開疊色處，兩種色彩便會相互融合混色。

沾濕水彩筆暈開顏色時，應控制好水分，以免產生水漬，影響效果。建議水彩筆沾水後，先在盛水容器邊緣或紙巾拭去多餘水分，再開始暈染。

2.在已暈開的色彩上繼續疊塗其他顏色，增加筆觸質感

1. 先畫好線條。

2. 用水彩筆沾水暈開色彩後等待自然乾燥。

3. 再上其他顏色疊塗，此時會發現在原先的底色上，多了新上顏色的筆觸，形成了另外一種效果。

3.先將紙張沾濕後再上色，顏色變得更加鮮豔活潑

先用沾水的水彩筆將紙張表面沾濕。

用水性色鉛筆在濡濕的紙張上畫上線條，你會發現線條變得更加俏皮可愛，也更加鮮豔，達到暈染的效果。

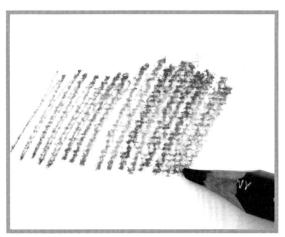

4.直接將水性色鉛筆筆頭沾濕後上色

先沾濕水性色鉛筆的筆頭。

直接在紙上畫出線條，這時，會畫出比乾燥筆頭略粗的線條，而且色彩變得更加鮮豔。

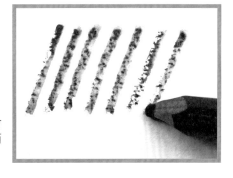

練習畫紅辣椒

仔細觀察辣椒的色彩，我們只需要使用些微色彩變化的紅色系色鉛筆就可以畫出漂亮的作品。

●使用材料：Staedtler 24色水性色鉛筆組、義大利水彩紙、水彩筆

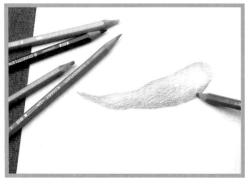

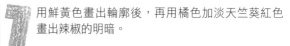 用鮮黃色畫出輪廓後，再用橘色加淡天竺葵紅色畫出辣椒的明暗。

 用靛藍色加深較深的暗面，營造出立體感。

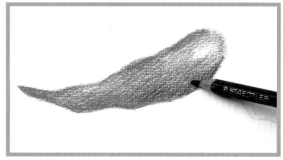

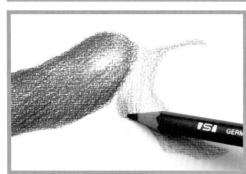

 葉子用淺綠色加森林綠色處理。

 將水彩筆沾濕後，順著辣椒的弧度將色彩暈開。

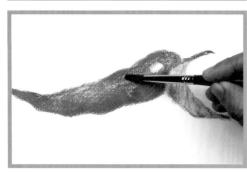

TiPs

色鉛筆的上色濃度及水分的多寡都會影響最後作品的呈現效果，水分使用的愈多，色鉛筆暈染效果也愈明顯，筆觸也愈淡，反之亦然，因此請多加嘗試及練習。

如何挑選適合自己的水性色鉛筆？

色鉛筆的廠牌琳瑯滿目，選擇性相當多，目前市面上有12、18、24、36、40、60及72色等色彩組合，色彩相當豐富。建議初學者使用24色的色鉛筆組合即可滿足需求，不足的色彩再單支購買補充，此外，也可以多多利用疊色技巧（參見P23），創造自己喜歡的顏色。

不同廠牌所包含的顏色組合也不同

同為色鉛筆組，依廠牌不同所包含的色彩組合也不一樣：有的以淺色系為主，有的則包含多種紫色系或是橘黃色系的色彩；淺色系色彩組合適合用來表現夢幻輕盈的題材，橘黃色系可以用來營造溫暖的氣氛；請依據自己的喜好及想要表現的題材及感覺來選擇。

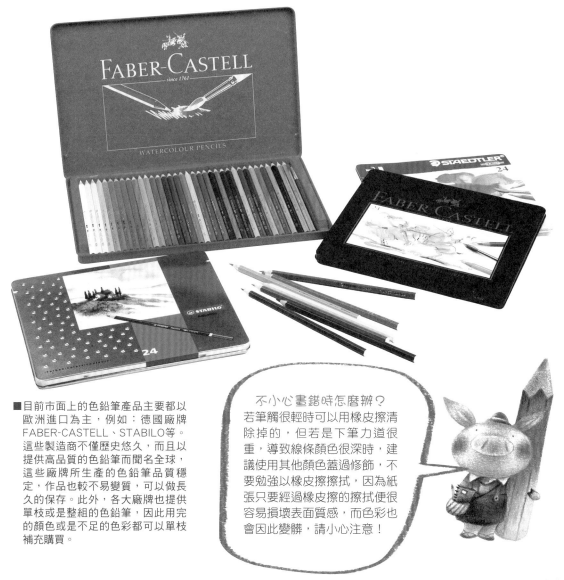

■目前市面上的色鉛筆產品主要都以歐洲進口為主，例如：德國廠牌FABER-CASTELL、STABILO等。這些製造商不僅歷史悠久，而且以提供高品質的色鉛筆而聞名全球，這些廠牌所生產的色鉛筆品質穩定，作品也較不易變質，可以做長久的保存。此外，各大廠牌也提供單枝或是整組的色鉛筆，因此用完的顏色或是不足的色彩都可以單枝補充購買。

不小心畫錯時怎麼辦？
若筆觸很輕時可以用橡皮擦清除掉的，但若是下筆力道很重，導致線條顏色很深時，建議使用其他顏色蓋過修飾，不要勉強以橡皮擦擦拭，因為紙張只要經過橡皮擦的擦拭便很容易損壞表面質感，而色彩也會因此變髒，請小心注意！

[粉彩色鉛筆]

粉彩色鉛筆的筆頭較一般色鉛筆粗，筆蕊是由硬質粉彩條所組成，因此不像一般軟質粉彩筆輕輕一壓便容易斷裂，也可以削尖筆頭，處理小細節及畫出細線條。由於色彩粉末細緻因此在上色後，必須利用手指頭或棉花棒、衛生紙等，將粉末壓擦固定於紙面上，適合營造出細緻夢幻的質感。

■壓擦後的色彩變得更加細緻柔和了。

畫好粉彩的必備工具及技巧

想要畫出漂亮的粉彩畫除了使用粉彩筆上色之外，還需要借助什麼輔助工具來完成呢？現在讓我們一起來了解吧！

在畫粉彩時，雙手是相當好用的壓擦工具。但由於手指頭容易帶有油脂，使得色末無法均勻地推開因而影響效果。因此請保持手部清潔，多利用清水、肥皂等清洗，以達到最佳效果。

╱1.選擇表面有凸紋的紙張

粉彩色鉛筆的色彩粉末細緻，必須使用表面帶有凹凸紋路的紙張讓粉末得以附著，例如：丹迪、粉彩紙……都是合適的紙材。

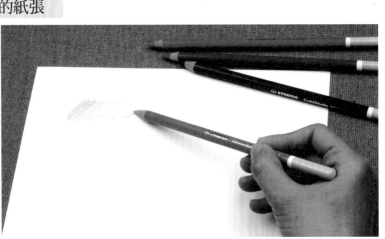

2.善用棉花棒、衛生紙壓擦

除了以手指頭壓擦粉彩之外，衛生紙及棉花棒都可以用壓擦粉末，融合色彩。

使用衛生紙

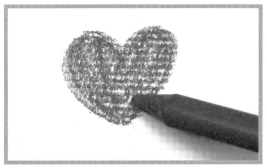

1. 在白色粉彩紙上，用紅色粉彩色鉛筆畫出愛心形狀。

2. 將衛生紙折成適當大小包覆在食指上，輕輕壓擦色彩，將顏色均勻推開，創造出夢幻感。

使用棉花棒

1. 在白色粉彩紙上，用藍色粉彩色鉛筆畫出星星的形狀。

2. 接著，使用棉花棒壓擦色彩，同樣可以創造出柔和的感覺。

3.作品完成之後以保護膠固定粉末

為了使粉彩色末緊密地附著於紙張表面，在作品完成後，必須噴灑保護膠保護作品。

TiPs

畫粉彩時，可以先利用衛生紙壓擦底色或是較大面積的色彩，小細節再利用棉花棒處理，兩者可以視需要互相搭配使用。

練習畫可愛小草莓

只需要利用幾種顏色，即可漂亮地畫出色彩鮮豔的草莓。在描繪的時候要注意觀察草莓的明暗面，妥善利用上色的技巧表現草莓的色調和新鮮感。

● 使用材料：Stabilo 12色粉彩色鉛筆組、粉彩紙、衛生紙、棉花棒

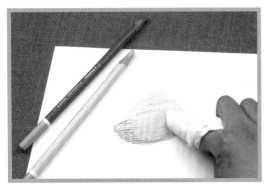

 依序用黃色加粉紅色畫出草莓的明暗，並使用衛生紙壓擦。

 用紅色加深草莓下方的暗面，再以衛生紙壓擦。

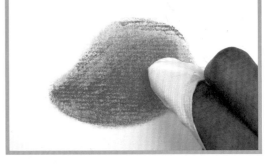

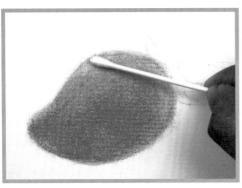

 用黃色處理下方及上方邊緣的亮面，並使用棉花棒小心壓擦。

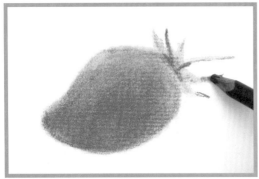

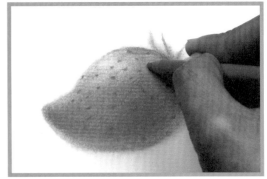

 用黃色加淺綠色畫出葉子及梗，再以棉花棒壓擦後，接著用綠色加深重點。

5. 最後，草莓上的顆粒用紅色筆尖點出即可。

［ 紙捲式油蠟筆 ］

鉛筆狀的油性蠟筆內蕊與一般常見的蠟筆相同，但鉛筆狀的外型卻比普通蠟筆更不容易弄髒雙手，使用時只需要撕開紙捲即可上色，相當方便。上色程序與一般色鉛筆相同，利用疊色技巧即可變化出豐富的色彩；由於蠟筆的色彩顆粒較粗，畫出來的線條質感別具樸實、童趣的風格。

■藉由色彩的相互交疊創造出豐富的色彩變化。

練習畫檸檬

小巧的檸檬表皮略為不平整，以蠟筆的粗曠質感呈現是再恰當不過了。

● 使用材料：紙捲式油蠟筆、義大利水彩紙

在上色的過程中小蠟屑會不斷地產生，請小心用手指頭輕輕地彈掉，保持畫面的乾淨。

先用黃色打好檸檬的底色，力道要輕。

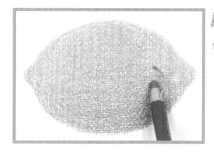

再以淺藍色疊塗，表現出檸檬表面的明暗。

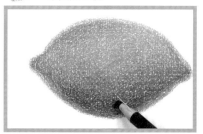用綠色加深檸檬下方的暗面，頂端也略微修飾，讓檸檬看起來更加立體。

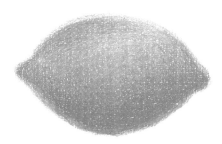

24色色鉛筆的顏色表

下列是各家廠牌的24色色鉛筆組的顏色表，請比較之後再依個人需求選擇。

STAEDTLER〈Karat〉

德國製，色彩協調，組合當中包含皮膚色及多種紅色系色鉛筆，上色效果佳，混色容易，而且價格平實，適用於各種題材的描繪，極推薦初學者使用。本書中所有的示範作品皆使用這個廠牌。

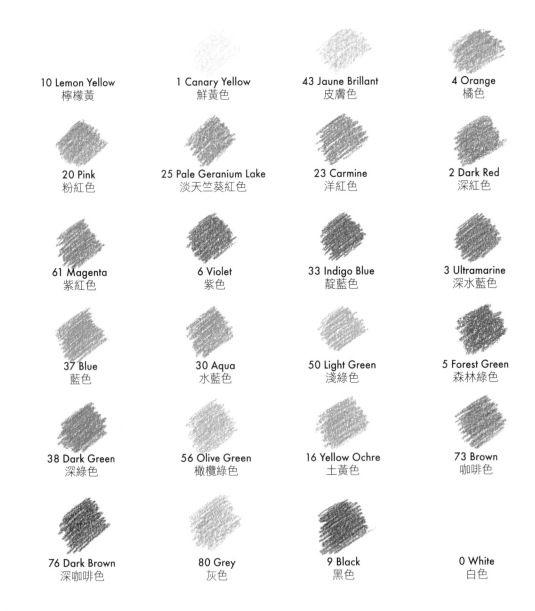

10 Lemon Yellow
檸檬黃

1 Canary Yellow
鮮黃色

43 Jaune Brillant
皮膚色

4 Orange
橘色

20 Pink
粉紅色

25 Pale Geranium Lake
淡天竺葵紅色

23 Carmine
洋紅色

2 Dark Red
深紅色

61 Magenta
紫紅色

6 Violet
紫色

33 Indigo Blue
靛藍色

3 Ultramarine
深水藍色

37 Blue
藍色

30 Aqua
水藍色

50 Light Green
淺綠色

5 Forest Green
森林綠色

38 Dark Green
深綠色

56 Olive Green
橄欖綠色

16 Yellow Ochre
土黃色

73 Brown
咖啡色

76 Dark Brown
深咖啡色

80 Grey
灰色

9 Black
黑色

0 White
白色

Swan STABILO 〈Aquatico〉

德國製，包含多種些微色彩變化的橘色系、淺藍色系及橄欖綠色系的色鉛筆，混色容易，豐富的大自然色系極適合用於描繪花卉、森林等自然題材，組合中沒有皮膚色、土黃色及淺綠色，需單枝補充。

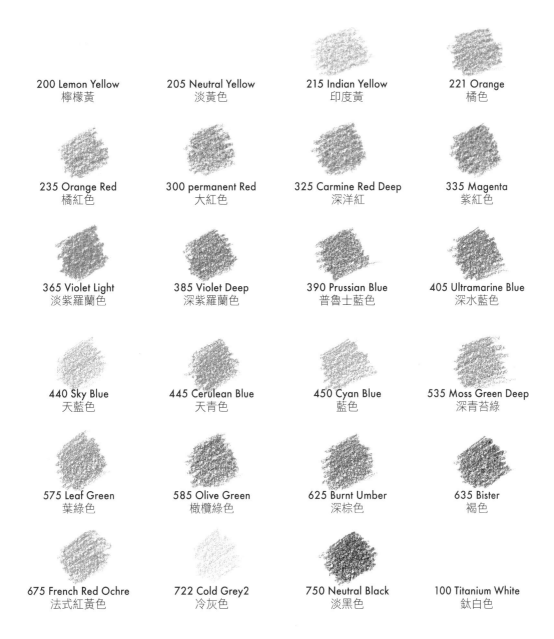

200 Lemon Yellow
檸檬黃

205 Neutral Yellow
淡黃色

215 Indian Yellow
印度黃

221 Orange
橘色

235 Orange Red
橘紅色

300 permanent Red
大紅色

325 Carmine Red Deep
深洋紅

335 Magenta
紫紅色

365 Violet Light
淡紫羅蘭色

385 Violet Deep
深紫羅蘭色

390 Prussian Blue
普魯士藍色

405 Ultramarine Blue
深水藍色

440 Sky Blue
天藍色

445 Cerulean Blue
天青色

450 Cyan Blue
藍色

535 Moss Green Deep
深青苔綠

575 Leaf Green
葉綠色

585 Olive Green
橄欖綠色

625 Burnt Umber
深棕色

635 Bister
褐色

675 French Red Ochre
法式紅黃色

722 Cold Grey2
冷灰色

750 Neutral Black
淡黑色

100 Titanium White
鈦白色

FABER—CASTELL 〈Albrecht Durer〉

德國製，品質相當優良，所畫出的作品品質穩定不易變質，是屬於專家級的色鉛筆；組合中包含多種綠色系、咖啡色系等大自然色彩，其中藍色系的色彩略偏藍紫色；適合用於描繪自然風景及各式題材，組合中沒有皮膚色，需單枝補充。

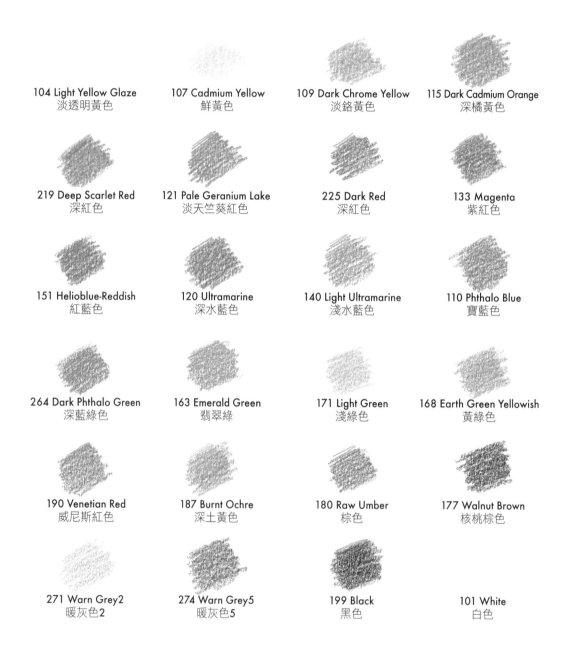

104 Light Yellow Glaze
淡透明黃色

107 Cadmium Yellow
鮮黃色

109 Dark Chrome Yellow
淡鉻黃色

115 Dark Cadmium Orange
深橘黃色

219 Deep Scarlet Red
深紅色

121 Pale Geranium Lake
淡天竺葵紅色

225 Dark Red
深紅色

133 Magenta
紫紅色

151 Helioblue-Reddish
紅藍色

120 Ultramarine
深水藍色

140 Light Ultramarine
淺水藍色

110 Phthalo Blue
寶藍色

264 Dark Phthalo Green
深藍綠色

163 Emerald Green
翡翠綠

171 Light Green
淺綠色

168 Earth Green Yellowish
黃綠色

190 Venetian Red
威尼斯紅色

187 Burnt Ochre
深土黃色

180 Raw Umber
棕色

177 Walnut Brown
核桃棕色

271 Warn Grey2
暖灰色2

274 Warn Grey5
暖灰色5

199 Black
黑色

101 White
白色

利用疊色創造出豐富的色彩

有人會問，色鉛筆是不是顏色愈多愈好呢？其實只要善加利用疊色技巧，一盒24色的色鉛筆就能變化出豐富的色彩。現在就來試著將兩種以上的顏色重疊，看看會有什麼有趣的變化。

疊色順序影響色彩變化

疊色時即使是同樣的兩種色彩，但只要上色的先後順序不同便會產生不同的色彩變化。

● 使用Staedtler 24色水性色鉛筆組

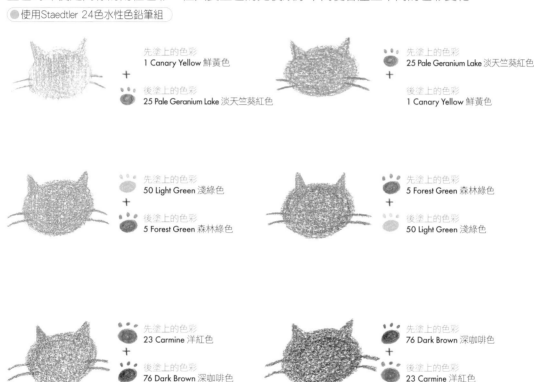

先塗上的色彩
1 Canary Yellow 鮮黃色
+
後塗上的色彩
25 Pale Geranium Lake 淡天竺葵紅色

先塗上的色彩
25 Pale Geranium Lake 淡天竺葵紅色
+
後塗上的色彩
1 Canary Yellow 鮮黃色

先塗上的色彩
50 Light Green 淺綠色
+
後塗上的色彩
5 Forest Green 森林綠色

先塗上的色彩
5 Forest Green 森林綠色
+
後塗上的色彩
50 Light Green 淺綠色

先塗上的色彩
23 Carmine 洋紅色
+
後塗上的色彩
76 Dark Brown 深咖啡色

先塗上的色彩
76 Dark Brown 深咖啡色
+
後塗上的色彩
23 Carmine 洋紅色

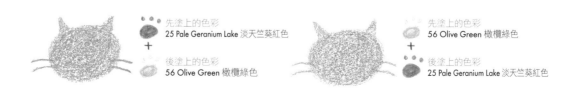

先塗上的色彩
25 Pale Geranium Lake 淡天竺葵紅色
+
後塗上的色彩
56 Olive Green 橄欖綠色

先塗上的色彩
56 Olive Green 橄欖綠色
+
後塗上的色彩
25 Pale Geranium Lake 淡天竺葵紅色

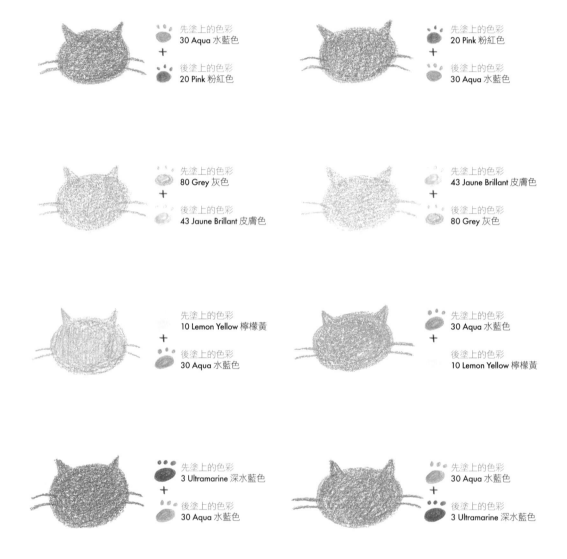

先塗上的色彩
30 Aqua 水藍色
+
後塗上的色彩
20 Pink 粉紅色

先塗上的色彩
20 Pink 粉紅色
+
後塗上的色彩
30 Aqua 水藍色

先塗上的色彩
80 Grey 灰色
+
後塗上的色彩
43 Jaune Brillant 皮膚色

先塗上的色彩
43 Jaune Brillant 皮膚色
+
後塗上的色彩
80 Grey 灰色

先塗上的色彩
10 Lemon Yellow 檸檬黃
+
後塗上的色彩
30 Aqua 水藍色

先塗上的色彩
30 Aqua 水藍色
+
後塗上的色彩
10 Lemon Yellow 檸檬黃

先塗上的色彩
3 Ultramarine 深水藍色
+
後塗上的色彩
30 Aqua 水藍色

先塗上的色彩
30 Aqua 水藍色
+
後塗上的色彩
3 Ultramarine 深水藍色

水性色鉛筆的疊色技巧─乾燥狀態

● 使用Staedtler 24色水性色鉛筆組

20 Pink + 50 Light Green
粉紅色　淺綠色

33 Indigo Blue + 20 Pink
靛藍色　　　粉紅色

50 Light Green + 5 Forest Green
淺綠色　　　森林綠色

43 Jaune Brillant + 56 Olive Green
皮膚色　　　　橄欖綠色

2 Dark Red + 61 Magenta
深紅色　　紫紅色

1 Canary Yellow + 25 Pale Geranium Lake
鮮黃色　　　　淡天竺葵紅色

50 Light Green + 30 Aqua
淺綠色　　　水藍色

76 Dark Brown + 5 Forest Green
深咖啡色　　森林綠色

23 Carmine + 5 Forest Green
洋紅色　　森林綠色

73 Brown + 4 Orange
咖啡色　　橘色

10 Lemon Yellow + 6 Violet
檸檬黃　　　紫色

20 Pink + 3 Ultramarine
粉紅色　深水藍色

水性色鉛筆的疊色技巧──以水混合

● 使用Staedtler 24色水性色鉛筆組

30 Aqua + 50 Light Green
水藍色　　淺綠色

56 Olive Green + 2 Dark Red
橄欖綠色　　深紅色

10 Lemon Yellow + 20 Pink
檸檬黃　　　粉紅色

23 Carmine + 37 Blue
洋紅色　　藍色

73 Brown + 76 Dark Brown
咖啡色　　深咖啡色

73 Brown + 10 Lemon Yellow
咖啡色　　檸檬黃

80 Grey + 4 Orange
灰色　　橘色

20 Pink + 16 Yellow Ochre
粉紅色　土黃色

5 Forest Green + 61 Magenta
森林綠色　　　紫紅色

43 Jaune Brillant + 16 Yellow Ochre
皮膚色　　　　土黃色

10 Lemon Yellow + 80 Grey
檸檬黃　　　灰色

30 Aqua + 6 Violet
水藍色　紫羅蘭色

如何選擇紙張

　　想要畫出漂亮的作品，除了慎選色鉛筆之外，紙張的表面紋路及顆粒，也會影響作品呈現的質感。一般說來，只要是表面帶有紋路的紙張都可以拿來畫色鉛筆，舉凡水彩紙、粉彩紙到一般圖畫紙都適宜。但表面過於光滑的紙張，例如西卡紙等，色鉛筆難以附著混色，因此不在考慮之列；請依照自己的需求及決定好作品的風格之後，再挑選出合適的紙材。

不同的紙材圖畫的質感也不同

不同種類的紙張紋路也不同，同樣的顏色畫在不同的紙上，所呈現出來的色彩及感覺也盡不相同，以下介紹各種紙張的表面紋理。

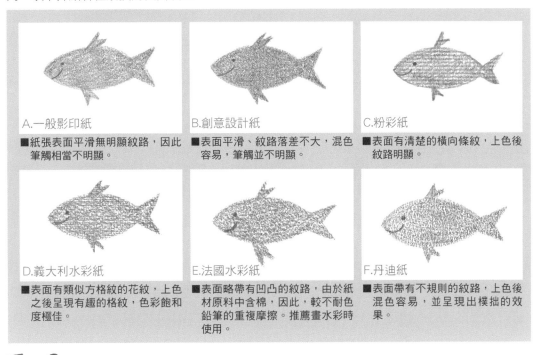

A.一般影印紙
■紙張表面平滑無明顯紋路，因此筆觸相當不明顯。

B.創意設計紙
■表面平滑、紋路落差不大，混色容易，筆觸並不明顯。

C.粉彩紙
■表面有清楚的橫向條紋，上色後紋路明顯。

D.義大利水彩紙
■表面有類似方格紋的花紋，上色之後呈現有趣的格紋，色彩飽和度極佳。

E.法國水彩紙
■表面略帶有凹凸的紋路，由於紙材原料中含棉，因此，較不耐色鉛筆的重複摩擦。推薦畫水彩時使用。

F.丹迪紙
■表面帶有不規則的紋路，上色後混色容易，並呈現出樸拙的效果。

Info

什麼是色彩飽和度呢？

當上色時不論疊塗什麼顏色，但色調都無法再改變時，就表示紙張已經達到色彩飽和度，無法再繼續著色了。

紙材的顆粒決定作品的風格

紙材的顆粒在上色之後便會突顯出來，一般來說紙張表面紋路分成三種，分別為細顆粒紙、中顆粒紙及粗顆粒紙。細顆粒的紙張適合柔和細緻的風格，而表面顆粒較粗的紙張則適合表現活潑的題材。

細顆粒紙

表面紋路落差不大，質感細緻，色彩極容易附著，筆觸也相對地較不明顯，相當適合處理細膩的題材。

●推薦紙材：插畫卡紙、創意設計紙

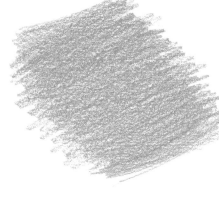

中顆粒紙

紙張表面呈現不規則的凹凸紋路，顆粒較粗，畫上的筆觸因而表現出樸拙、俏皮的感覺，適合處理質樸風格的題材。

●推薦紙材：義大利水彩紙、法國水彩紙

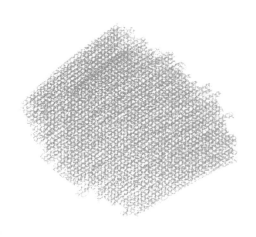

粗顆粒紙

紙張表面紋路高低落差大，必須多次重複上色後才能將白色紋路遮蓋住，但也特別呈現出活潑、粗曠的質感。

●推薦紙材：丹迪紙、法國粉彩紙

紙材決定作品的顯色性

顯色性是指色彩呈現在紙張上的飽和度和鮮豔度。顯色性高，代表了顏色呈現在紙張上較為飽和、鮮豔；顯色性差，則代表色彩顏色較淡不易飽和。以下挑選了四種紙材來呈現同一幅作品，藉此比較之間的顯色差異。

粉彩紙

這是在市面上很常見的美術用紙，本身有著明顯的橫向條紋，紋路高低落差不大，屬於細顆粒紙。色彩容易附著，筆觸也較不明顯，整體顯色性較淡，適合用來處理細膩的題材，和表現淡雅風格。

義大利插畫卡紙

這是專為畫精細插畫作品所設計的紙張。表面顆粒細緻，屬於細顆粒紙。混色時，不易留下明顯的筆觸，色調均勻、柔和。整體顯色也較粉彩紙佳，適合初學者以及想要營造細緻風格的人使用。

美術紙

美術用紙的顆粒較粗、紋路高低落差較大，屬於粗顆粒紙。著色時也因為紋路落差較大，因此需要多畫幾次才能將白色紋路遮住；但這種不規則的紋路反倒讓畫面變得活潑起來，有著特殊質樸可愛的感覺。顯色性較插畫卡紙差。

雲彩紙

雲彩紙有著特殊的紋路，紋路高低落差相當大，屬於粗顆粒紙。混合上色時色彩不易融合均勻，不過若是想利用這類紙材的有趣紋路達到某些效果的話，倒是可以嘗試。

有色紙

有色紙依顏色和紙材而有不同的顯色性，例如：畫在淡色紙上的色彩看起來就會比畫在深色紙上來得明亮。建議初學者先由白色或是鵝黃色等淡色紙張開始練習，等技巧熟練之後，再依作品題材需要，選擇有色紙張搭配使用。

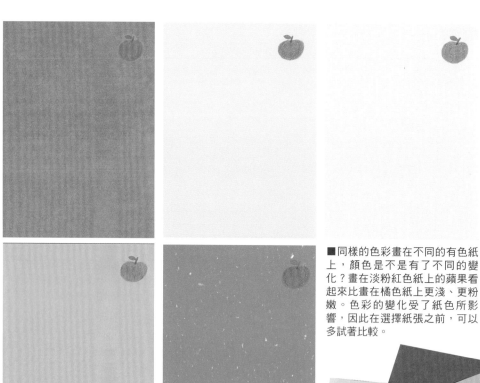

■同樣的色彩畫在不同的有色紙上，顏色是不是有了不同的變化？畫在淡粉紅色紙上的蘋果看起來比畫在橘色紙上更淺、更粉嫩。色彩的變化受了紙色所影響，因此在選擇紙張之前，可以多試著比較。

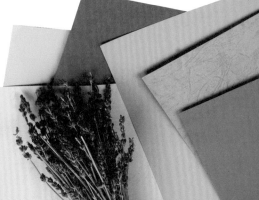

有色紙對於色彩的影響

這裡挑選分別由淡色到深色的四張有色紙，以同樣的色彩上色，請試著比較其中的色彩差異變化。

A.淡粉紅色丹迪紙
橘黃色的柿子是四張作品裡頭，色彩最為明亮的，柿子感覺相當淡雅。

B.綠色粉彩紙
受到綠色紙張底色的影響，柿子在視覺上的色彩對比較為強烈。

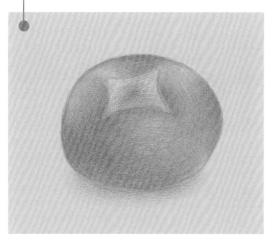

C.灰咖啡色雪花紙
柿子的色彩受紙色影響，整體偏灰暗，是四張作品裡頭感覺較無生氣的一張，但卻也意外呈現出沉穩的效果。

D.紫紅色丹迪紙
紫紅色丹迪紙是四種紙張當中顏色最深的一張，因此柿子的色彩感覺最為暗沉。受到底色的影響，整體色彩偏紅。

輔助工具介紹

除了使用色鉛筆完成畫作外，軟、硬橡皮擦、紙筆、描圖紙、小刀、保護噴膠、水彩筆等都是方便完成作品，讓畫作更臻完美的輔助工具。

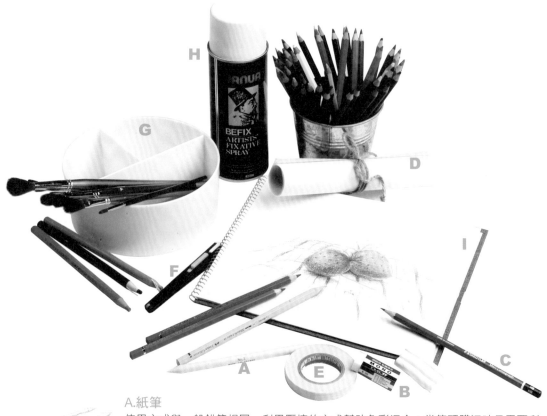

A.紙筆

使用方式與一般鉛筆相同，利用壓擦的方式幫助色彩混合；當筆頭髒污時只需要利用小刀削去表面即可繼續使用。有多種大小尺寸可依個人需求購買。

B.軟、硬橡皮擦

硬橡皮擦除了在草圖階段用來擦去多餘的線條之外，上色的過程中並不會用到，如果用來擦拭色彩，不僅會傷害紙張表面，更容易弄髒顏色。軟橡皮擦質地柔軟，對紙張傷害較小，並可依需求揉成各種形狀，營造出畫面上的亮面。

C.鉛筆

打草稿時使用，一般以HB及B的鉛筆最為適合。

D.描圖紙

描圖紙可以當做簡易的覆寫紙,將草稿描繪到畫紙上。也可以覆蓋在完成的畫作上保護作品。

E.紙膠帶

又稱不粘膠帶,在使用描圖紙轉印草稿時,可以將描圖紙固定於畫紙上防止移動,而用水性色鉛筆作畫時,更可以黏貼於畫紙的四周留下白邊或做特殊效果時使用。

F.小刀

削尖色鉛筆頭及裁切紙張時使用。

G.水彩筆、盛水器具

用水性色鉛筆畫圖時的必備工具。水彩筆可以暈開水性色鉛筆的顏色,或是沾水打濕紙張;盛水器具用來盛水。

H.保護噴膠

保護噴膠用來固定色彩粉末和保護作品。使用時需與作品呈45度,大約15公分的距離,朝作品噴灑。距離過近容易噴灑過量,形成污漬。按壓噴膠時,忌諱一壓一放,這樣容易使得噴出的顆粒不均而破壞畫面。作品在噴灑保護膠後仍可上色,但是需要注意的是,若是噴灑過量,不但作品表面會形成反光,之後也無法繼續上色。

I.速寫本

速寫本攜帶方便,是外出寫生時的最佳選擇。目前市面上的速寫本品項繁多,不同品牌的紙質、紙張色彩、尺寸各異,建議初學者可以先從小本的速寫本入門。

TiPs

如何利用描圖紙轉印草稿呢?

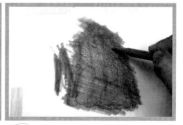

① 先在普通紙上畫好草稿之後,用描圖紙描繪下來。

② 利用5B以上的鉛筆將描圖紙的背面用力塗黑。

③ 將描有草稿的描圖紙正面朝上覆蓋於畫紙上後以紙膠固定,用HB鉛筆依照草稿重新描繪一次即可。

Part2
基本技巧的表現及掌握

閱讀過上一篇關於色鉛筆及相關工具的介紹後，相信大家一定迫不及待想要開始動手嘗試畫色鉛筆吧。在接下來的單元裡頭，將教你最基本的削鉛筆技巧、握筆姿勢、各式筆觸表現，以及各種有趣又簡單的技法介紹，讓你一步步地掌握畫色鉛筆的基本技巧，相信你會發現，原來色鉛筆是這麼樣的好玩喔。

本篇教你

- ✓ 正確的削筆訣竅
- ✓ 正確的握筆方式
- ✓ 認識各種筆觸
- ✓ 教你學會畫漸層
- ✓ 學會有趣的技法

削鉛筆及握筆的技巧

　　在使用色鉛筆作畫前，先學會如何削鉛筆及握筆，才能盡情地發揮繪畫的技巧，削尖的筆尖和較鈍的筆尖畫出的筆觸不同，而不同的握筆方式則會影響筆觸的輕重、效果，進而影響作品的感覺。

色鉛筆的削法

削尖色鉛筆的方法分為使用削鉛筆機及刀片兩種，建議盡量使用刀片，會比削鉛筆機更好控制筆蕊的尖度。

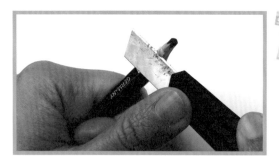

1. 左手拿色鉛筆，將刀片置於其上，用左手拇指輕壓在刀片上方。

2. 左手拇指往前推動刀片削過木頭及筆蕊。

 3. 記得在削筆的時候，要一邊慢慢旋轉色鉛筆，好讓每個塊面都能平均地被刀片削過。

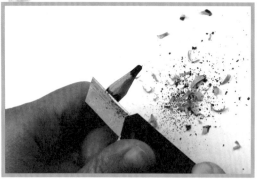

4. 如果色鉛筆的木頭塊面稜角過多，握在手上時會感到不舒服，此時可使用刀片將表面修得更平順些。

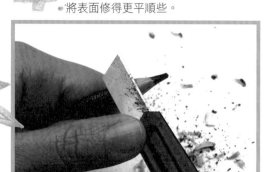

記得筆蕊不要露出太多喔。太長的筆蕊容易在使用的過程中折斷。

兩種不同感覺的筆尖

削尖筆頭的筆尖適合用來修飾小面積的細節及表現較為明顯的筆觸；較鈍的筆頭則適合營造柔和的畫面及較粗的線條。兩者交互運用就可創造不同的筆觸變化。

●用尖筆畫出明顯的筆觸

●用鈍筆畫出較粗的線條

正確的握筆姿勢

色鉛筆的握筆方式與一般鉛筆相同。但是只要稍稍改變握筆的姿勢及力道，就可變化出不同的感覺喔。

1.如同一般鉛筆的握筆方式

就像一般鉛筆的握筆方式，握住筆的前端畫出線條，然後藉由調整施力的大小來控制線條顏色的深淺；力氣大一點，便可畫出深色的線條，反之亦然。這種握筆方式畫出的線條較為銳利，所畫的範圍也就有限，適合處理小面積的細節。

2.傾斜握筆

將筆稍微傾斜，手握住尾端的部分，這種握筆方式較手握住前端的姿勢，更容易畫出流暢且柔和的線條。適合用來處理大面積及營造柔和的感覺。

筆觸

　　不同的筆觸可以營造出各式不同風格的作品，只要掌握了削筆技巧和握筆方式，就能畫出不同感覺的筆觸，為作品增色。

用不同的筆觸改變作品的感覺
即使是同樣的構圖，因為筆觸不同，也會營造出不同的感覺。

•Skill **1** 點狀筆觸

將筆蕊削尖，以一般握筆姿勢用筆尖在畫紙上點上小點。較尖銳的筆尖可呈現出銳利且清晰的點狀；較鈍的筆蕊則可呈現較柔和的小點。

•Skill **2** 尖筆頭畫出銳利感

將筆削尖，以一般的握筆方式握住筆的前端，用筆尖畫出銳利簡潔的筆觸。

•Skill **3** 鈍筆頭畫出質樸感

先將削尖的筆頭在畫紙上畫上幾筆，讓尖銳的筆尖變得較鈍些，然後再以一般握筆的方式握住筆的前端，畫出質樸柔和的線條。

•Skill **4** 旋轉筆尖畫出俏皮感

以一般握筆方式握住筆的前端，並且輕輕地轉動筆尖畫出捲曲的線條。用較鈍的筆尖可營造出朦朧、溫和的感覺，適合處理較細緻的畫面；反之，用較銳利的筆尖則適合個性化畫面的處理。

•Skill 5 傾斜握筆畫出流暢線條

將筆傾斜，手握住筆尾由左至右的畫出大面積的線條。此種方式適合用來處理大面積的塊面；所畫出來的線條也較一般握筆方式畫得長且流暢。

運用不同的筆觸創作出的小豬畫作

●運用Skill2的方法，用削尖的筆尖清楚地描繪仙人掌尖刺的細節。

●運用Skill3的方法，用較鈍的短筆觸表現仙人掌的樸實質感。

●運用Skill1的方法，以點狀的筆觸表現眼睛的部分。

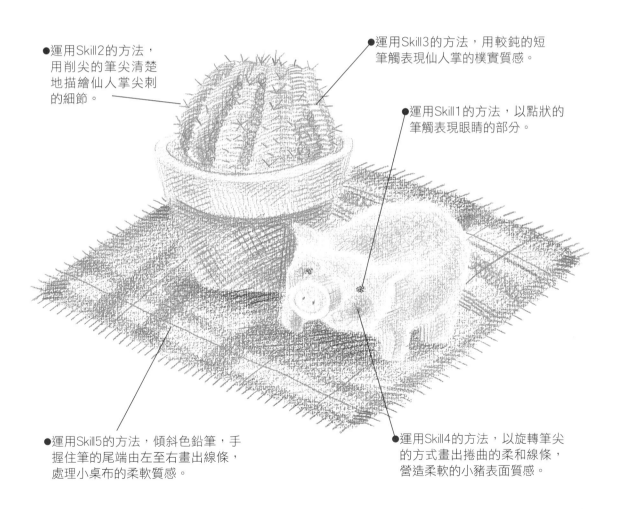

●運用Skill5的方法，傾斜色鉛筆，手握住筆的尾端由左至右畫出線條，處理小桌布的柔軟質感。

●運用Skill4的方法，以旋轉筆尖的方式畫出捲曲的柔和線條，營造柔軟的小豬表面質感。

運用力道控制線條及顏色變化

只要控制力道大小，就可以用同一枝筆在畫面上呈現出粗、細、深、淺不同的感覺。施加的力道愈大，畫出來的線條愈深，給人明確的感覺；反之，下筆力道愈輕，畫出來的顏色愈淡也較柔和。

重 輕

■施力輕重影響了線條粗、細、濃、淡。

•Skill 1 力道小畫出細線條

以一般的握筆方式，輕輕地由左至右畫出輕盈、柔和的細線條。

輕

•Skill 2 力道普通畫出一般線條

如同一般寫字的握筆方式，自然地由左至右的方向畫出線條。

普通

•Skill 3 力道大畫出重線條

如同一般握筆方式，手握住接近筆尖處將力道集中於筆尖，由左至右畫線即可畫出厚重的線條。

重

想要畫出粗細均勻的線條，記得在畫線條的同時不要忘記輕輕地轉動筆尖，慢慢地且施力均勻地下筆；剛開始時可能無法一次就畫出令人滿意的線條，但是只要多加練習，相信很快就會掌握到訣竅。

色鉛筆表現不同色調的方式是，掌握好力道的大小。只要施加輕重不一的力道，就可變化出深、淺、濃、淡的豐富層次；即使只用一枝色鉛筆上色，也能畫出多種色調的美麗作品喔。

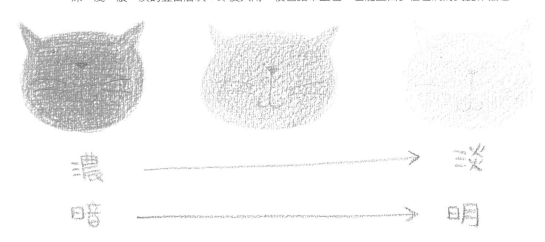

濃 ――――――――→ 淡

暗 ――――――――→ 明

運用不同色調創作的三明治和草莓

●以較重力道強調出三明治的暗面。

●以極重的力道處理出深色果醬的位置。

●力道由重到輕，處理出盤子置於桌面上的陰影。

●以極輕的力道淡淡刷過，表現出三明治最亮的部分。

●以比處理三明治亮面略重的力道，輕輕強調出草莓的影子。

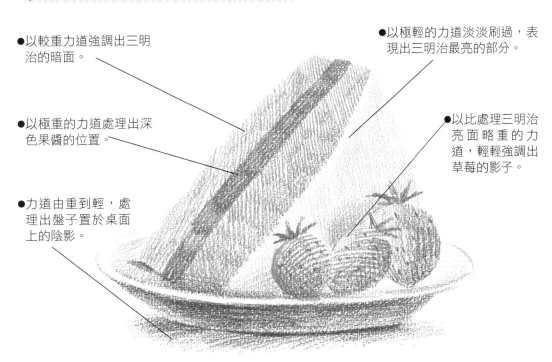

漸層

　　漸層是色鉛筆作畫的基本技巧，可以表現出物體的立體感。而色調的明暗正是按照漸層的順序逐漸排列出來，因此學會漸層的技法，可以間接練習畫陰影及上色的技巧。一般人誤以為漸層不太好畫，其實只要掌握好力道，想畫出漂亮又自然的漸層並不是件難事。

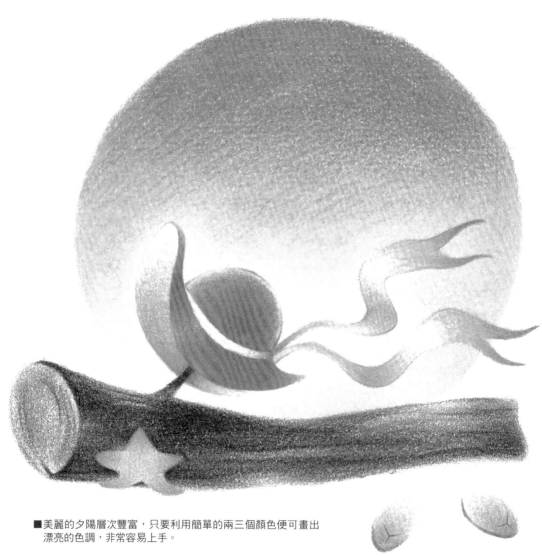

■美麗的夕陽層次豐富，只要利用簡單的兩三個顏色便可畫出
　漂亮的色調，非常容易上手。

單色漸層的畫法

 手握住筆桿三分之一處，以畫直線的方式由左至右畫出線條；一開始時力道最重，然後逐漸減輕，畫到最後只要輕輕刷過畫面即可。

 再依照Step1的步驟由左到右重新在這些區域細心修飾，讓線與線之間的距離盡量緊密些。

經過修飾之後便可畫出如圖中一般的漸層效果。

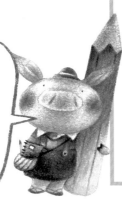

第一步重點在打出明暗層次的感覺，因此線與線的間距不用畫得太緊密。

TiPs

利用白色讓漸層更加細緻柔和

當我們畫好漸層色之後，若是希望筆觸不要那麼明顯，可用白色的色鉛筆依照相同的上色方法在上面重新疊塗一次，線條就會不再那麼明顯，而且變得更加柔和了。這是因為白色色鉛筆可以混合線條，讓著色的顆粒變得較不明顯。

彩色漸層的畫法

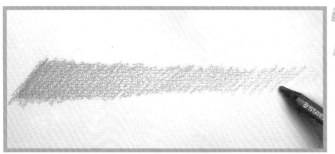

 先以鮮黃色色鉛筆，由左至右的方向開始上色，一開始加重力道然後逐步減輕施力，畫出畫面中的黃色漸層。

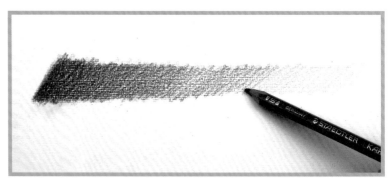

用森林綠色色鉛筆，在黃色漸層色的開始處依相同的畫法塗上綠色漸層，直畫到黃色的中間處。

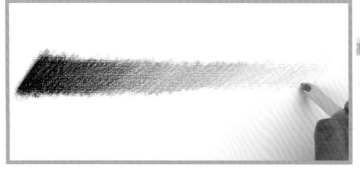

 再次使用鮮黃色色鉛筆，由綠色漸層的開始處一直畫到黃色漸層的尾端，小心地融合兩色交接處，直到筆觸不明顯為止；此時我們可畫出如圖中的自然黃綠色漸層。

TiPs

利用紙筆融合色彩

練習畫漸層時，如果老是覺得兩個顏色之間的融合太過明顯、不太自然時，這時候紙筆（參見P32）就可派上用場囉。可用紙筆在兩色交界處慢慢地上下左右輕拭，不一會兒，原本不太自然的交界處就會變得自然許多。

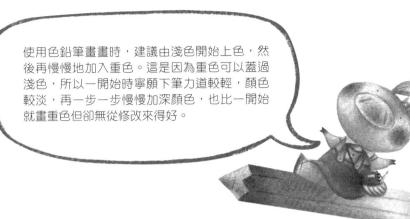

使用色鉛筆畫畫時，建議由淺色開始上色，然後再慢慢地加入重色。這是因為重色可以蓋過淺色，所以一開始時寧願下筆力道較輕，顏色較淡，再一步一步慢慢加深顏色，也比一開始就畫重色但卻無從修改來得好。

 用深水藍色色鉛筆，於綠色漸層的開始處開始畫上漸層，一直畫到兩色的交界處，同時輕輕地混合兩色，直到混出自然的藍綠色為止。

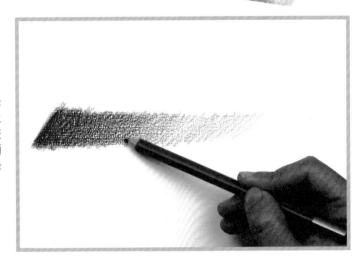

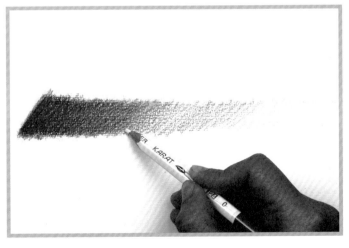

 用白色色鉛筆均勻地上色，讓漸層效果更加柔和。

上手練習：美麗的黃昏

學會了漸層的畫法，現在實際提筆練習，運用簡單的漸層技巧畫出溫暖的黃昏景致。

● 使用材料：Staedtler 24色水性色鉛筆組、義大利水彩紙

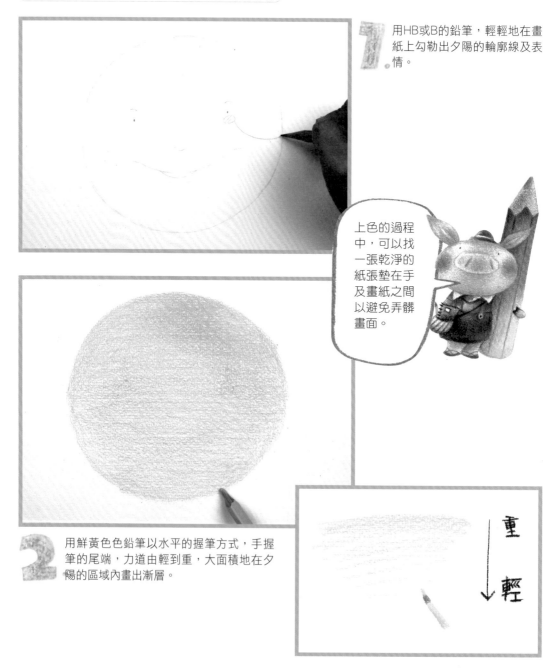

1. 用HB或B的鉛筆，輕輕地在畫紙上勾勒出夕陽的輪廓線及表情。

上色的過程中，可以找一張乾淨的紙張墊在手及畫紙之間以避免弄髒畫面。

2. 用鮮黃色色鉛筆以水平的握筆方式，手握筆的尾端，力道由輕到重，大面積地在夕陽的區域內畫出漸層。

重
↓
輕

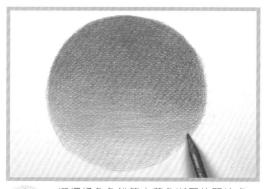

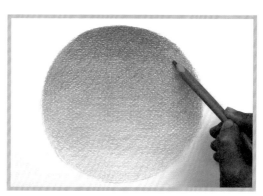

選擇橘色色鉛筆由黃色漸層的開始處，
力道由重到輕、由上到下的方向慢慢地
上色。

用深紅色色鉛筆，由橘色漸層的開始
處，力道由重到輕、由上到下的方向
輕輕上色。

最後的修飾很重要，上
色時注意輕輕薄塗，千
萬別用力上色。

再次使用鮮黃色色鉛筆，畫過整片夕陽的
區域以統一色調，也能修飾筆觸使其較不
明顯。

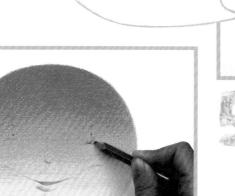

用灰色色鉛筆勾勒出表情。

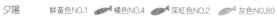
本圖所使用的色鉛筆
夕陽　　鮮黃色NO.1　　橘色NO.4　　深紅色NO.2　　灰色NO.80

47

紋路

　　由重複或交疊的線條表現的紋路，可以讓同一張插畫呈現出各種不同的感覺和風貌，也可以用來表現物體的紋理質感。現在就讓我們來認識常見的四種紋路畫法。

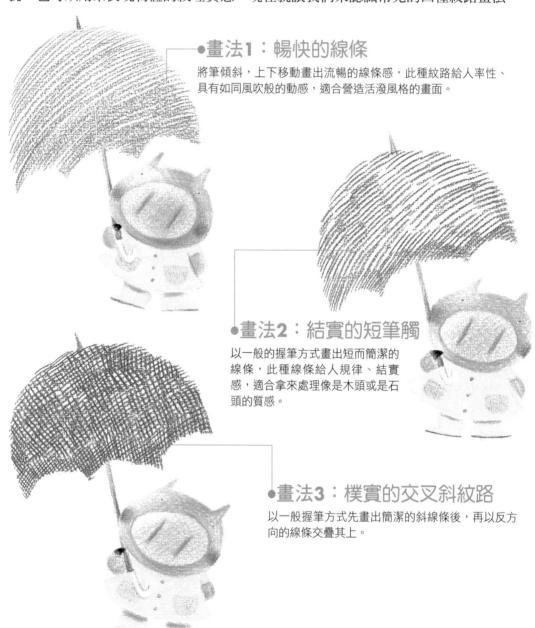

●畫法1：暢快的線條

將筆傾斜，上下移動畫出流暢的線條感，此種紋路給人率性、具有如同風吹般的動感，適合營造活潑風格的畫面。

●畫法2：結實的短筆觸

以一般的握筆方式畫出短而簡潔的線條，此種線條給人規律、結實感，適合拿來處理像是木頭或是石頭的質感。

●畫法3：樸實的交叉斜紋路

以一般握筆方式先畫出簡潔的斜線條後，再以反方向的線條交疊其上。

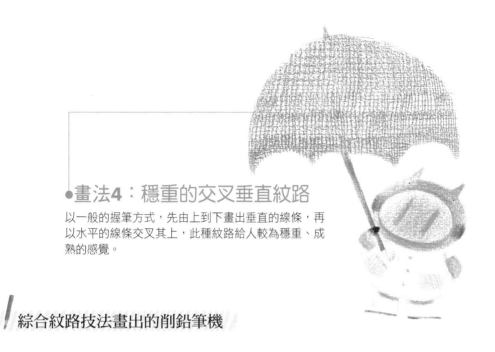

●畫法4：穩重的交叉垂直紋路

以一般的握筆方式，先由上到下畫出垂直的線條，再以水平的線條交叉其上，此種紋路給人較為穩重、成熟的感覺。

綜合紋路技法畫出的削鉛筆機

●用畫法1：暢快的斜線條，處理大面積的塊面。

●用畫法3：樸實的交叉斜紋路，表現削鉛筆機的轉折暗面。

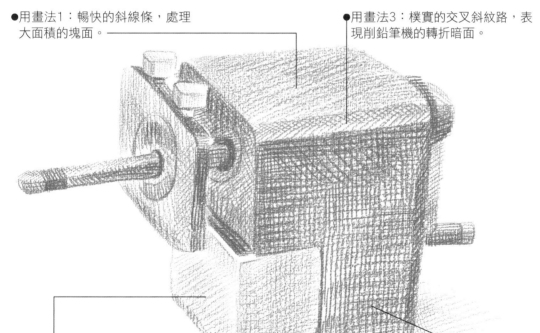

●用畫法2：結實的短筆觸，畫出簡潔的白色塊面。

●用畫法4：穩重的交叉垂直紋路，表現鉛筆機暗面。

陰影

　　任何物體只要經由光線照射後，受光面最為明亮，而光線照射不到的部分則產生陰暗面，並且將被照物的形體投射出來形成陰影。陰影的大小、長短受到光源照射方向及遠近的影響而有不同，練習時不妨仔細觀察。在描繪的物體上加上陰影可增加立體感及空間感，讓物體看來更真實。現在我們舉了下面三個例子來幫助你了解，加上陰影後，空間的感覺會產生什麼樣的變化。

1.懸掛的紙鶴

在下圖中，我們看到了一隻吊掛著的紙鶴，但是你能知道它是掛在多高的地方呢？沒有陰影很難判斷。

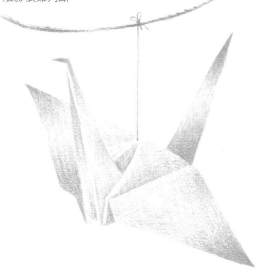

2.置於平台上的紙鶴

你發現了嗎？和上一幅作品裡頭的紙鶴相比較，是不是有什麼地方不一樣呢？沒錯，就是多了陰影，現在終於可以確定紙鶴是放置在平台上。由此可見陰影對於表現空間感的重要性。

TiPs

陰影的色彩表現不宜厚重

由於陰影並無清楚的界線，在描繪時只需淡淡地上色，不要用太重的色彩過於強調，以免搶過主題，陰影的畫法與漸層畫法相同，愈靠近物體邊緣顏色愈深。

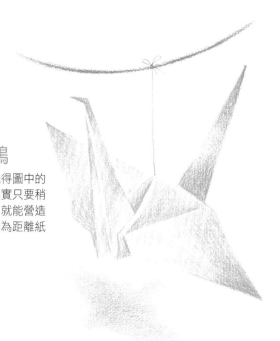

3.懸掛在空中的紙鶴

和上一張的圖相比較，是不是覺得圖中的
紙鶴有懸吊在空中的感覺呢？其實只要稍
微拉開陰影與紙鶴之間的距離，就能營造
出物體騰空的效果；而陰影也因為距離紙
鶴較遠所以刻意畫得較淡些。

如何畫出生動、自然的作品？

陰影反映了光源，要畫出生動自然的物體，平時就要多觀察光源投射在物體表面上的
明暗色調和陰影，以下分別列舉三種不同光源的明暗和陰影的變化。

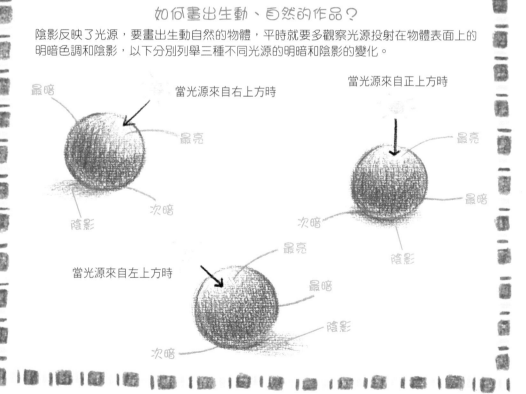

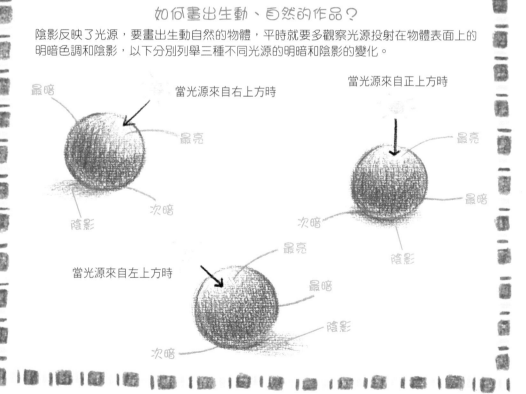 上方的圖內文字：

最暗　　當光源來自右上方時　　　當光源來自正上方時

最亮

次暗

陰影

當光源來自左上方時　　最亮　　最亮

最暗　　　　次暗

陰影　　陰影

次暗

暈擦

　　暈擦是指使用擦筆工具或利用指腹塗抹色彩，使色彩均勻地融合或讓色彩擴散開來，以達成如暈染般的效果。這種技法適合拿來處理細膩柔和的畫面。

紙筆

紙筆是畫色鉛筆極佳的混色小幫手。有許多種粗細不同的尺寸可供選擇，即使是極小的面積也能處理，並且可隨時用刀片削尖筆頭除去髒污的部分後繼續使用。色彩融合效果佳，適合用來處理一般色鉛筆及粉彩色鉛筆的暈染效果。

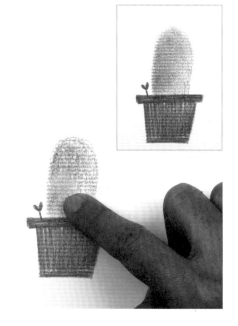

手指

手指指腹極適合用來處理粉彩色鉛筆的色彩融合，只要輕輕旋轉或是上下左右地推開色彩，便可輕鬆製造美麗的混色。但是由於先天上的條件限制，因此手指所能處理的細節面積較受限制，較細微的細節部分仍須借助其他工具，例如：紙筆、棉花棒。

TiPs

隨手可得的暈擦工具

衛生紙、棉花棒等也是可使用的暈擦工具，但須注意的是由於衛生紙的紙張較薄，擦拭幾次之後很容易產生棉絮，而棉花棒的硬梗則容易因棉花耗損後刮傷畫面，所以使用時必須勤加替換。

上手練習：紅澄澄的蘋果

顏色鮮豔的蘋果看起來相當可口，在描繪時只要掌握好色彩的運用、表現出圓弧的立體感這兩項要點，就可以輕鬆描繪；仔細觀察蘋果上的色彩，其實並非只有單純的紅色，受光面及暗面都有些微的色彩變化，只要使用橘黃及紅色系的顏色並順著蘋果的弧度描繪，就能讓蘋果看起來更為真實，現在讓我們一塊來看看如何用暈染技巧畫出可口的紅蘋果。

● 使用材料：Staedtler 24色水性色鉛筆組、法國水彩紙、紙筆

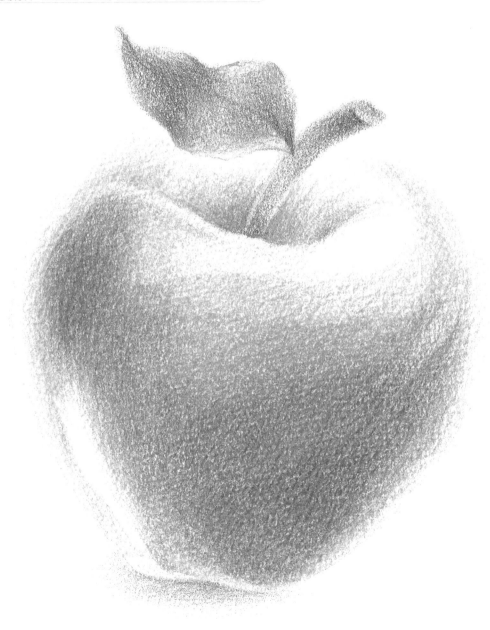

 先用HB或是B的鉛筆在畫紙上輕輕勾勒出蘋果的草圖，等確定好外型之後，以橡皮擦輕輕擦拭掉多餘的線條。

 依照由淺色至深色的原則上色，如果一開始就上深色，那麼淺色就無法疊上去了。所以我們先使用略鈍的鮮黃色色鉛筆，手握筆的尾端，以傾斜的方式淡淡地刷過整顆蘋果、梗及葉子並小心留下亮點部位。

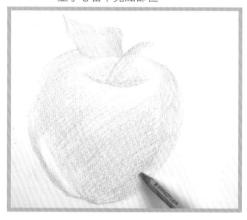

TiPs

處理物體上的亮面除了使用軟橡皮擦白（見p62），也可以在一開始上色時事先留出，這樣可以預防作品完成後因為上色力道過重，軟橡皮無法擦出亮點的情況。

 使用淡天竺葵紅色色鉛筆，手握住筆的尾端，以傾斜色鉛筆的方式，慢慢地畫出整體的立體感及明暗面，同時用森林綠色處理葉子及梗的部分。最後以粉紅色增加色彩變化。

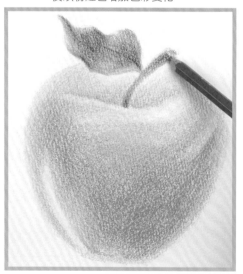

■ 仔細觀察蘋果，善用色彩的濃淡變化表現出明暗面。注意：留意觀察蘋果的明暗變化，雖然光源來自上方，卻不代表愈往下愈暗。

除了使用紙筆來營造暈擦的效果外，你也可以試試使用手指及衛生紙來融合色彩，但依筆者經驗，三者的暈擦效果還是以紙筆最佳喔！你不妨動手體驗一下。

 手握紙筆的尾端，以傾斜的姿勢畫整顆蘋果，讓色彩互相融合，減少筆觸的產生。

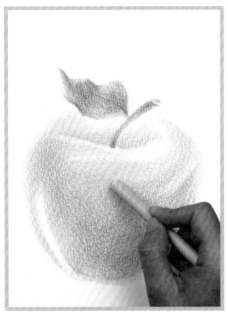

使用淡天竺葵紅色加深蘋果的暗面及靠近梗的地方，力道盡量輕一些，才不至於畫出太明顯的線條；接下來再以紙筆壓擦過一次。

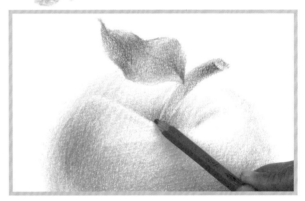

 用灰色色鉛筆從蘋果底端由內而外擴散，輕輕地畫出漸層色，再以紙筆輕輕擦拭融合筆觸，好吃的蘋果就這樣完成了。

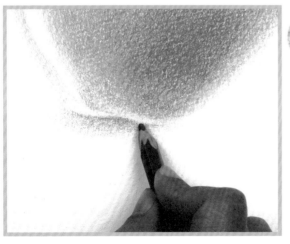

本圖所使用的色鉛筆

蘋果	鮮黃色NO.1	淡天竺葵紅色NO.25
葉子	鮮黃色NO.1	森林綠色NO.5
	淡天竺葵紅色NO.25	

刮畫

　　相信很多人在小時候都玩過蠟筆刮畫，這種技法是利用深淺不同的顏色相疊後，再以小刀或是前端尖銳的器具刮除深色產生線條，創作出童趣的感覺，現在就讓我們重溫兒時回憶吧。

●使用材料：紙捲式油蠟筆、義大利水彩紙、小刀

TiPs

　　上色時請先塗上淺色的色彩後用深色覆蓋，再以小刀或是前端尖銳的器具刮出線條，若是一開始先塗上深色，則刮除後的效果不甚明顯。

首先用油蠟筆開始著色，完成色彩豐富的圖案。

在想要刮出線條的色塊上，用不同的顏色覆蓋於同樣的位置。

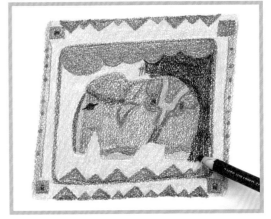

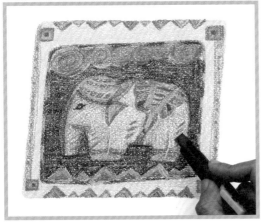

使用小刀或是前端尖銳的器具，在剛剛塗過第二層顏色的地方刮出線條，每刮出一條線便會刮除第二次所上的顏色，露出第一層顏色。

建議使用蠟筆及表面平滑的紙張來表現，例如在一般書局很容易買到的紙捲蠟質色筆及西卡紙，不僅價格便宜，而且效果也比使用一般色鉛筆明顯。

刮白

和刮畫看起來很類似的刮白技法，其實兩者的上色程序剛好相反，現在就讓我們來看看刮白到底是如何完成的。

● 使用材料：Staedtler 24色水性色鉛筆組、義大利水彩紙、無墨水的原子筆

建議可以使用較厚的紙張來當做刮白的背景，例如：西卡紙或是磅數較厚的紙張，這樣可以減低太用力而不小心穿透紙張的風險；其實只要用普通握筆的力道來使用這些工具，就可以輕鬆畫出好效果。

用鉛筆在畫紙上打好底圖，再用沒墨水的原子筆頭按照剛才的構圖，重描一遍，被刮過的地方會出現下凹的線條。

用色鉛筆開始著色，當顏色畫過剛剛用原子筆頭刮過的地方，便會呈現留白的線條。

TiPs

現成的針及錐子都可成為刮白工具

除了沒墨水的原子筆頭可以拿來被使用之外，其實只要是前端較鈍的器具，例如：一般五金行能夠取得的小錐子，或是家裡一定會有的縫衣針，都是可以拿來刮白的好用小工具喔。

轉印其他質感

　　用色鉛筆畫圖，除了正常的上色方式之外，也可加入一些不同的質感來增加畫面的趣味性。例如利用布料、竹片的表面紋路，可以製作出不同於手塗上色的效果，現在我們就要示範如何運用玻璃上的方格紋路畫出可口的菠蘿麵包。

●使用材料：Staedtler 24色水性色鉛筆組、粉彩紙、玻璃、紙膠

以同色系的咖啡色色紙做為畫紙,先畫出菠蘿麵包整體輪廓。

用手將畫紙固定於玻璃上頭或是使用紙膠帶固定好位置之後,用咖啡色色鉛筆輕輕地畫出大塊面,被畫過的地方便開始浮現出玻璃上頭的紋路。

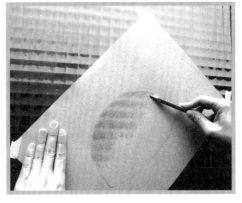

先用咖啡色畫出菠蘿麵包與桌面的接觸線條,再順著麵包的弧度,由輕到重以畫漸層的方式畫出明暗,麵包上方較暗處,以畫漸層的方式由輕到重畫出明暗,表現立體感。

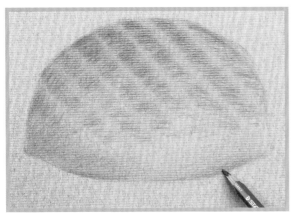

用深咖啡色以畫漸層的方式,沿著麵包與桌面的接觸面畫出陰影。再用黑色以畫漸層的方式加深顏色,完成畫作。

轉印不同質感時,建議使用厚度較薄的紙張,效果較明顯。

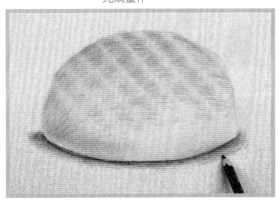

擦白

所謂擦白，是利用橡皮擦或是軟橡皮擦拭部分色彩，以營造出亮面或是趣味感的一種小技巧。

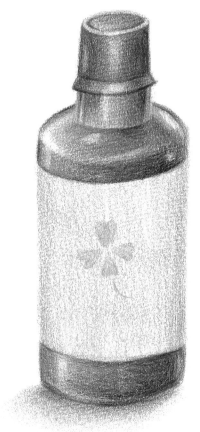

Info

擦白效果以軟橡皮最佳

質地較軟的軟橡皮雖然無法一次將畫面擦拭得很乾淨，但經過反覆擦拭之後，擦白效果較佳。質地較硬的橡皮擦只適用擦拭鉛筆線，不建議用來擦白。

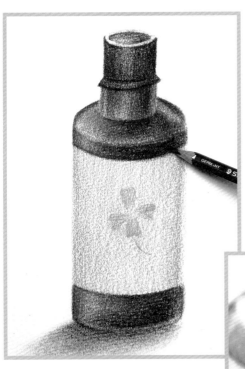

依照一般上色步驟，處理好精油瓶的明暗面及立體感。

將軟橡皮用手指頭調整成前端成角錐狀的樣子。

擦拭出畫面中精油瓶的亮面，對於特別的亮處，可用軟橡皮擦多擦拭幾次。

-•WARNING•-

使用軟橡皮擦後，顏色會附著在上面，如果再度使用，可能會弄髒畫面。為了讓橡皮擦能保持最佳使用狀態，記得每次使用完後，在另一張紙上摩擦乾淨即可。

拼貼

利用不同的媒材與色鉛筆相互結合，更能增加創作時的樂趣，畫面也能變得更加有趣味性。拼貼前先構思好圖案，你可以依據構圖選擇顏色相近的紙張，也可以刻意用不同花色的紙張，製作與實物截然不同感覺的拼貼作品。

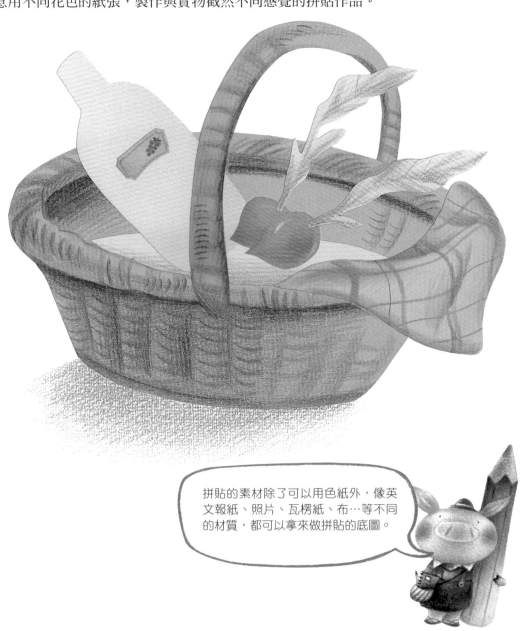

拼貼的素材除了可以用色紙外，像英文報紙、照片、瓦楞紙、布…等不同的材質，都可以拿來做拼貼的底圖。

1. 首先用色鉛筆在白紙上完整畫出圖案，或者也可找現成的圖案。

2. 接著將描圖紙覆在底圖上，用HB鉛筆將全圖描繪一次。

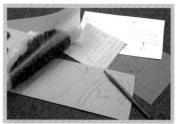
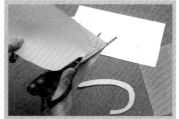
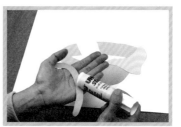

3. 再利用描圖紙轉印草稿到卡紙上（參見P33）。

4. 用剪刀沿著鉛筆稿裁剪圖形。

5. 將剪下的圖形放在白色畫紙上，組合成完整的形狀，以膠水或是口紅膠與下方的畫紙貼合。

6. 用色鉛筆處理各部分的明暗及立體感，紙張的接合處也不要遺漏，這樣就完成一幅拼貼作品了。

◆WARNING◆

上膠時，要小心不要沾染到畫面，避免之後上色不易；等確定膠水全部乾後，再進行上色的工作。

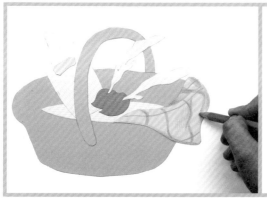
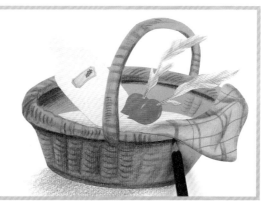

Part3
用色鉛筆記錄美麗景物

熟悉色鉛筆之後，就可把平日生活中所見的美麗的景物用
色鉛筆記錄下來，甚至繪製好吃的食譜、個性住家地圖，
創作出屬於個人獨特的生活日記。庭院中老奶奶親手栽種
的仙人掌、朋友送的小豬布偶⋯這些溫馨可愛的事物都是
記憶中美好的珍藏，準備好色鉛筆，從生活周遭的事物開
始畫起，一定能為生活帶來很多樂趣。

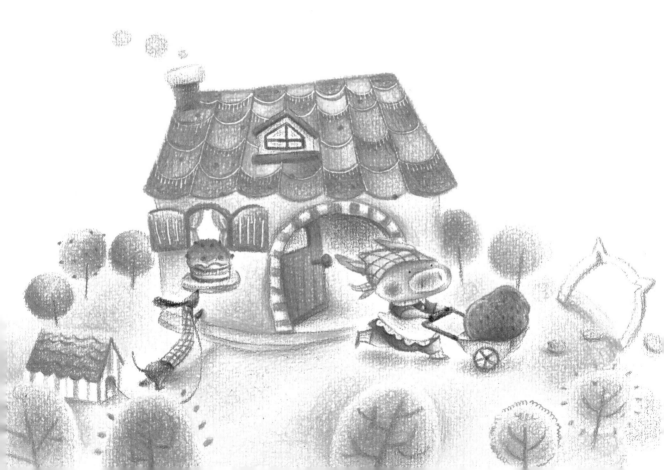

本篇教你

- ✓ 仙人掌盆栽的畫法
- ✓ 小豬布偶的畫法
- ✓ 可愛又實用的食譜製作
- ✓ 個性地圖製作

仙人掌盆栽的畫法

仙人掌簡單可愛的造型相當適合做為畫作的題材。不過,它身上複雜的尖刺乍看之下似乎不太好畫呢。其實,只要利用一把小刀,就可以輕鬆處理出自然又有趣的感覺。

● 使用材料:Staedtler 24色色鉛筆組、創意設計紙

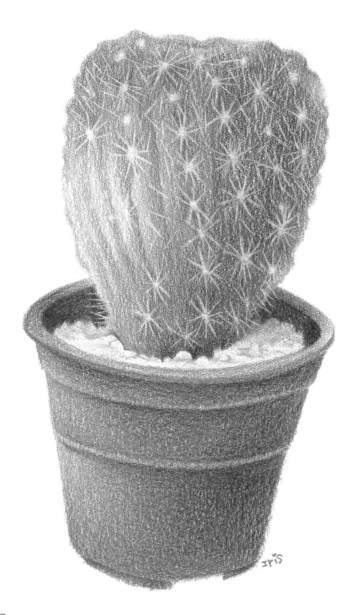

先畫出整體輪廓，再打出底色

用鉛筆打輪廓時，下筆的力道要輕，此外，也可以用淺色的色鉛筆描繪底稿。

在繪圖前，先觀察仙人掌盆栽。仔細觀察會發現，所有的物體都可以拆解成幾何圖形，例如：盆栽可以分成橢圓形和倒梯形。接著，用HB鉛筆在畫紙上簡單打出輪廓。

TiPs

如何輕鬆畫出陶盆？

1 輕鬆畫出陶盆只需要幾個步驟。首先，用HB鉛筆輕輕地在畫紙上畫出一個橢圓形。

2 在橢圓形中間畫一條直線，長度以陶盆的高度為準，接著，再畫一條與直線相交的橫線，目的在於方便待會兒抓出盆底的直徑。

3 以直線和橫線相交的中心點為基準，在左邊的橫線上取出盆底的半徑，用鉛筆畫上一點，右邊的盆底半徑也以同樣的方法點出，這樣就可以快速得出盆底的直徑。

4 最後，只要將橢圓形的兩側的點和盆底半徑的點相連，就可以畫出兩邊相等的陶盆。接著，在盆底的兩點畫出一條曲線，完成盆底的曲度。

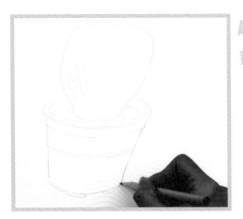

接著，再慢慢勾勒出形狀，確定構圖。

1.決定輪廓線的顏色時，用可與整體色系相融合的色彩。
2.用色鉛筆勾勒輪廓時，要先把筆頭弄鈍再畫出。

由於仙人掌為綠色系，陶盆為紅咖啡色系，此時可以選用能與這兩個色系搭配的淺綠色及檸檬黃，分別勾勒仙人掌和陶盆的輪廓。勾勒時，要先將筆頭弄鈍，畫出來的線條才不會太銳利，再用一般握筆方式輕輕地沿著鉛筆線描繪，畫出輪廓線。

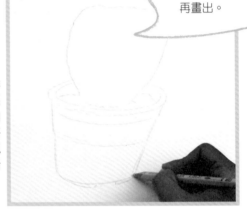

下筆前，仔細觀察仙人掌盆栽上的光線來源及明暗分布。首先，用筆頭略鈍的檸檬黃色，手握筆的尾端，順著仙人掌的生長方向畫出流暢的直線條，同時以畫漸層的方式，由左至右逐次加重力道表現出明暗。

選擇打出底色的顏色與決定描繪輪廓線色彩的方式相同，必須找出能與整體色系相互融合的色彩，因此選用檸檬黃色做為底色。

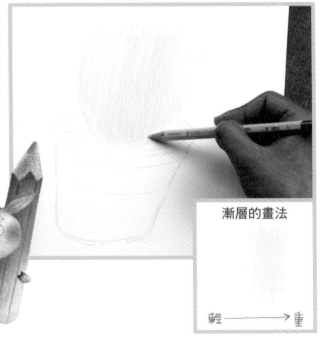

漸層的畫法

輕 ──────→ 重

処理完仙人掌的底色之後，接著畫陶盆的部分。同樣地，還是以檸檬黃色打底。手握住鉛筆的尾端，以畫直線的方式由左至右畫出陶盆的明暗。再將手移至筆的三分之一處，順著陶盆的弧度畫出弧線，此時畫面會形成交錯的十字筆觸，看起來更有立體感。開口上緣、陶盆內側暗面及小石子等因為面積較小，這時改以一般握筆方式用短筆觸著色。

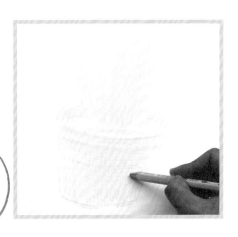

陶盆的筆觸

利用重疊上色的技巧，讓仙人掌看來更有層次。選用筆頭較鈍的淺綠色，以畫漸層的方式，由左至右逐漸加重力道畫出流暢地直線條。由於仙人掌右側邊緣受到光線折射的影響，因此會有微亮的部分，上色時力道要放輕。

現在畫面中的仙人掌已有大略的明暗，但立體感仍嫌不足，為了表現出仙人掌渾圓可愛的模樣，將色鉛筆傾斜，順著仙人掌的弧度輕輕塗抹畫出較短的筆觸，重複加深暗面。

TiPs

如何在彩色的實體上看出明暗呢？

物體的明暗是由深淺不同的調子所構成，開始動筆描繪前不妨微微瞇眼觀察，你會發現原來的彩色實體物體上的顏色呈現較為朦朧的感覺，而且明暗調子也較為清楚。

利用重疊上色畫出明暗

 接著，用森林綠色重新描繪一遍。

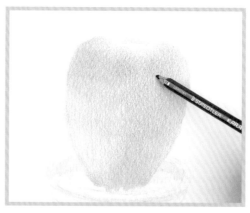

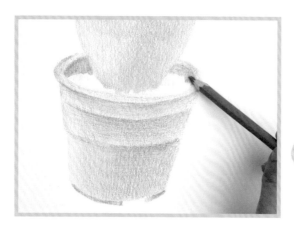

陶盆部分，用土黃色以畫直線的方式畫出愈往右愈加重力道的漸層，由於陶盆右側邊緣受光線影響看來較亮，塗色時力道要放輕。接著用土黃色塗抹陶盆內側暗面，在上色前先描出與小石子交界的輪廓線，再以較重的力道塗滿整個範圍。

TiPs

如何畫出陶盆明暗？

① 傾斜咖啡色色鉛筆，輕輕地以斜筆觸打底。然後，用土黃色在左側亮面以畫斜線的方式疊塗。最後，再用鮮黃色在亮面塗過一遍。

② 用咖啡色以畫斜線的方式，輕輕加深物體的中間暗面，右側次亮處放輕力道上色。

③ 最後，用深咖啡色加深陶盆最暗處，讓物體更為立體。

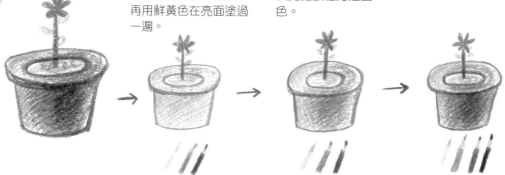

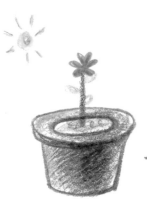

 用深咖啡色在陶盆開口處輕輕地沿著線條上色，強調出開口的厚度。

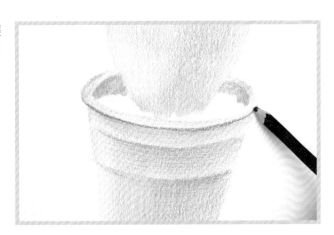

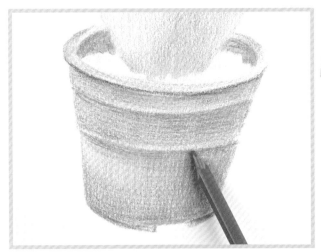

 用橘色以畫直線的方式在陶盆上色，由於光線來自左方，陶盆左側邊緣最明亮，所以要畫得最淡。同時，再順著陶盆的弧度，畫出橫線條增加立體感。

 最後，用咖啡色重新描繪一遍。

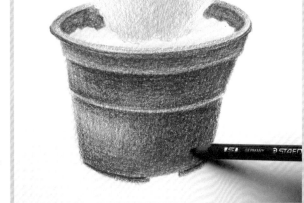

檢視整體平衡感，加強仙人掌與陶盆色調

 用森林綠色勾出仙人掌和石頭接觸面的輪廓線，再輕輕地在仙人掌顏色較深的部分疊塗，增加立體感。

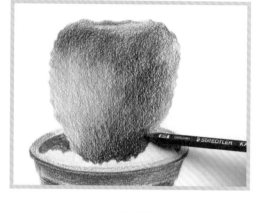

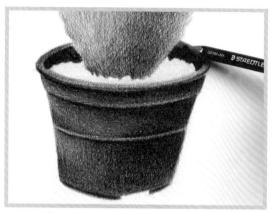

 用深咖啡色以重疊上色的方式，力道由輕到重加深盆栽暗面。然後，再以較重的力道加強陶盆的最暗處。接著，再輕輕刷過陶盆開口上緣加深色調。

描繪綠色植物時，只單純用綠色上色會很單調。仔細觀察你會發現，有的植物帶有黃色調，有的帶有紅色系或大地色系，例如咖啡色、土黃色等，上色時以重疊上色的方式加入這些顏色，就能讓綠色植物看起來更為自然。

 為了豐富仙人掌整體的色調，先將筆頭略鈍的土黃色以畫直線的方式，由左至右逐步加重力道上色，經過疊色後的仙人掌顏色呈現出自然感。

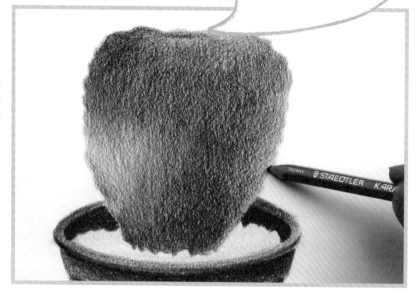

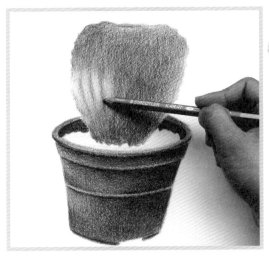

 先用筆頭略鈍的土黃色，以畫直線般地輕輕勾勒出稜紋的輪廓線，線條不要太直可略帶點彎度。再沿著畫好的輪廓線，輕輕地重疊上色。

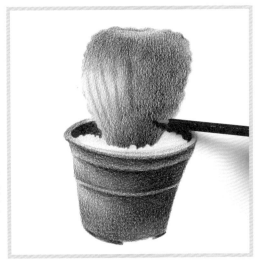

 用深咖啡順著仙人掌的紋理方向，以較短的筆觸輕輕地加深暗面、頂端的凹處，以及稜紋。

TiPs

如何讓物體看起來顏色更為豐富、真實？

以描繪櫻桃為例，如果只單純用紅色上色，會讓畫面顯得單調無趣，這時候可加入能與紅色系搭配的黃色或橘色系，使畫面色彩更加豐富。

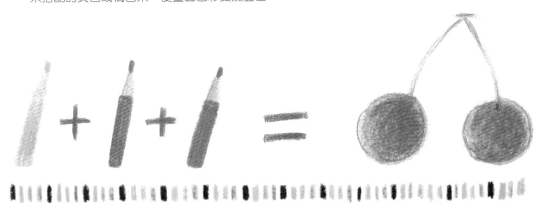

最後，做細部的修飾就完成畫作

削尖灰色色鉛筆，畫出小石子的暗面，表現出石子邊緣的立體感，描繪時，只需要畫出局部。接著，弄鈍灰色色鉛筆，輕輕地在靠近陶盆右內側的石子上色，畫出陰影。

接下來，處理仙人掌的尖刺。首先，將小刀傾斜，刮出小圓點後，再以圓點為中心，朝外刮出放射性的線條，營造出尖刺。另外，仙人掌與盆栽內側交界處也要刮出線條，記得要讓線條的方向不同，才顯得自然。

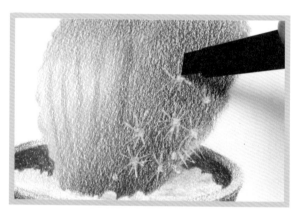

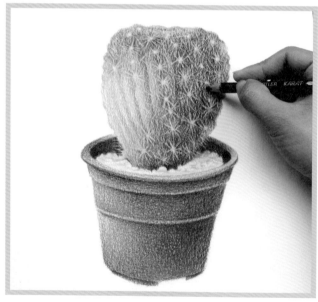

最後，為了表現尖刺的立體感，先用筆頭略鈍的森林綠色，用短筆觸輕輕地在尖刺下方薄塗。接著，再用筆頭略鈍的深咖啡色，在尖刺重新薄塗一遍，完成最後的修飾。

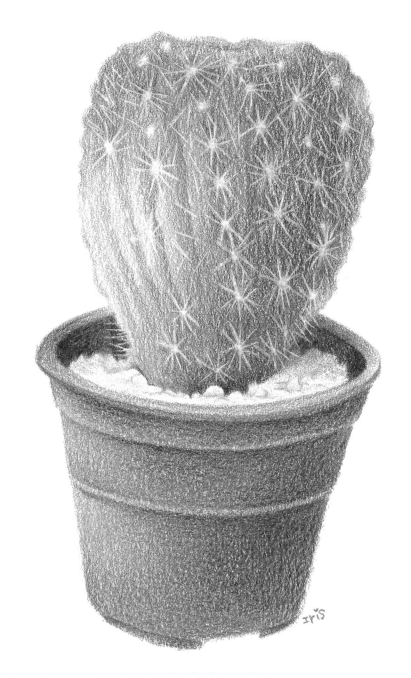

本圖所使用的色鉛筆

仙人掌	檸檬黃色NO.10	淺綠色NO.50	橄欖綠NO.56	森林綠色NO.5	深咖啡NO.76	土黃色NO.16
陶盆	檸檬黃色NO.10	土黃色NO.16	橘色NO.4	咖啡色NO.73	深咖啡NO.76	
石子	檸檬黃色NO.10	灰 色NO.80				

我的巧克力蛋糕食譜

慵懶的午後時光，微苦的巧克力蛋糕搭配一杯溫熱的拿鐵咖啡，真是無比幸福呢。

● 使用材料：Staedtler 24色色鉛筆組、創意設計紙

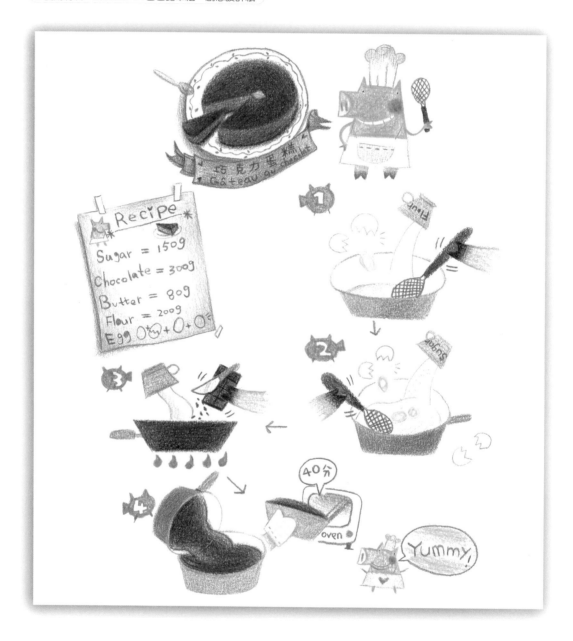

三步驟畫出糕點小配件

這裡畫出了製作蛋糕時常需要用到的工具，例如隔熱手套、烤箱以及各種可口的糕點。只需要簡單的三個步驟，就可以輕鬆畫出可愛的小配件，為你的美味食譜加分。

使用材料：Staedtler 24色色鉛筆組、創意設計紙

小豬布偶的畫法

　　臉上總是掛著微笑的小豬布偶讓人感覺無比窩心，鮮豔豐富的色彩讓人迫不及待想要開始動手畫。為了表現布偶樸實柔軟的觸感，可先弄鈍色鉛筆，讓筆觸不至於太銳利。在紙張的選擇上，可以使用表面顆粒較粗的紙材。

● 使用材料：Staedtler 24色色鉛筆組、義大利水彩紙

先畫出整體輪廓，再依序上色

在勾勒出布偶的正確輪廓時，可以先大致依照布偶的形狀拆解成幾個幾何圖形，接著，再慢慢修飾出布偶的輪廓。

用HB鉛筆輕輕地畫出布偶的確定輪廓，褲子上的皺褶也大略勾勒出來。

先用皮膚色輕輕在臉上、衣服、雙手薄塗。頭頂由於靠近光源，要畫得更淡些，仔細觀察，衣服的色調要比臉部顏色更深，上色時以較重的力道加深色調。接著，用粉紅色重新描繪一遍，下筆時，力道務必輕巧，才能呈現布偶柔軟的質感。

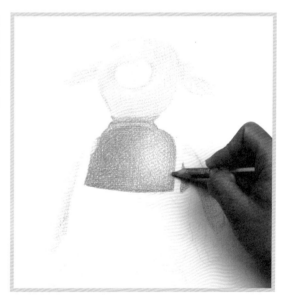

處理手臂的明暗時，用皮膚色順著手臂方向，以直線條由左至右逐漸加強力道上色，接著，用粉紅色重新疊塗上色。

由於布料質感柔軟，上色時力道務必輕柔，寧可反覆疊塗數次，也不要一開始就使用很重的力道描繪，這樣才能成功地表現出自然的感覺。

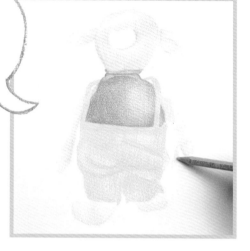

 弄鈍鮮黃色色鉛筆，以畫直線的方式由左至右輕輕地在褲子薄塗，皺褶部分，以較重的力道，順著皺褶弧度以畫漸層的方式畫出明暗。接著，再順著腳部和手上派皮的弧度，以較短的筆觸上色。至此，完成整體的大致上色。

TIPs
以不同的筆觸表現布料質感

材質1：毛衣
為了表現生動自然的毛線編織紋，請用筆頭略鈍的色鉛筆以畫「∨」的筆觸，順著布料的紋理方向輕輕地勾勒。

材質2：針織布
針織的毛線布料感覺相當柔軟，為了表現出蓬鬆的質感，用筆頭略鈍的色鉛筆以極輕的力道用捲線條描繪。

材質3：格子布
處理格子布料時，先用輕輕地畫直線打底，格子部分再用畫直線的方式重疊上色，接著再用畫橫線的方式重疊上色，就可以畫出格紋。布料上的白色小方格可於上色之初預先留白，或最後用軟橡皮擦白。

運用重疊上色的色彩濃淡變化，表現出布偶質感

用橘色以畫漸層的方式，由左至右逐漸放輕力道上色，接著，反覆疊塗加深色調，在領口及吊帶附近的暗面，加重力道塗色。為了調和整體的色調，選用粉紅色以畫漸層的方式疊塗。

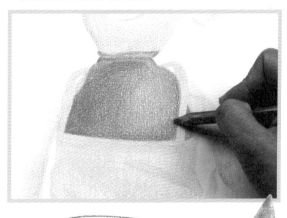

上衣用深紅色以畫漸層的方式，由左至右逐漸減輕力道上色，並重複疊塗直到顏色呈現飽和的紅色為止。領口及吊帶附近的暗面，加重力道以畫漸層的方式上色。最後，用紫紅色順著領口上的皺褶、衣服和褲子的接觸面加重力道上色，衣服的最暗處以畫直線的方式加深。

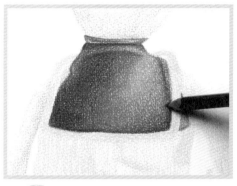

上色時，應該針對整幅畫同時處理，而不是只專注於某部分的細節，這樣才能畫出自然有整體感的作品。

由於腳部，派皮及杯內咖啡都屬於咖啡色系，在上色時，只要將土黃色，咖啡色及深咖啡色利用疊塗技巧，就能表現出自然的感覺。

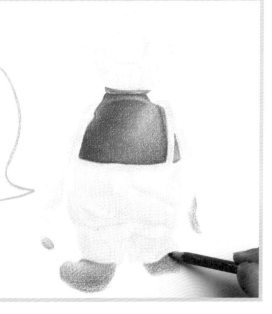

先用較鈍的土黃色，以旋轉筆頭的方式，順著咖啡、派皮、腳部的弧度輕輕上色，這樣的畫法會讓畫面看起來更柔和。接著，弄鈍咖啡色色鉛筆，以畫圓的方式，加深上述部位的暗面。

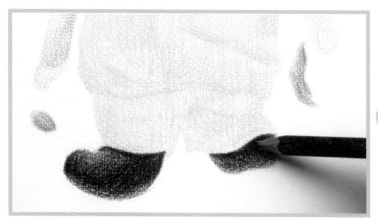

 用筆頭略鈍的咖啡色,以轉動色鉛筆的方式,順著腳部弧度加重力道加深暗面。

 弄鈍粉紅色色鉛筆,輕輕地在鼻頭平塗,並留出鼻子上方和下方邊緣的亮面,表現出立體感。

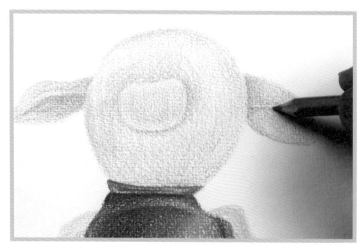

 用筆頭略鈍的淡天竺葵紅色,輕輕地在耳朵薄塗。然後,加重力道在耳朵與臉部接觸線、耳朵暗面重疊上色。接著,用粉紅色再塗過一遍。

84

完成大致上色後，加強細部描繪

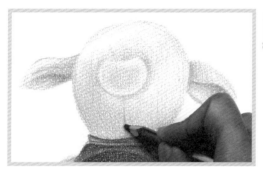

 仔細觀察，小豬左側臉頰、鼻頭周圍和鼻子中間有著淡淡的陰影。將灰色色鉛筆弄鈍，以畫圓的方式輕輕地在上述部位著色。接著，削尖灰色色鉛筆，畫出臉上的縫線。

 削尖粉紅色色鉛筆，順著手臂弧度，用短筆觸淡淡地加深條紋的暗面，並輕輕地勾出手臂的輪廓。

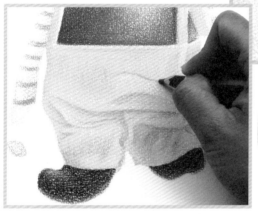

 用筆頭略鈍的灰色，順著褲子及吊帶的弧度，輕輕地畫出皺褶線條，並以重疊上色的方式，加深褲子暗面。然後，削尖灰色色鉛筆，用短筆觸輕輕地加深吊帶旁小標籤的暗面。

沿著派皮下方及咖啡杯內側，用筆頭略鈍的咖啡色，轉動筆尖，輕輕地加深暗面。

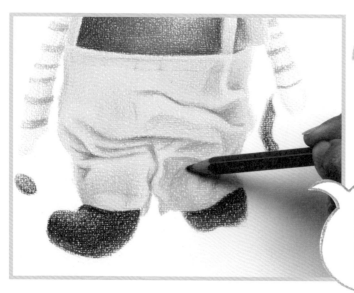

用筆頭略鈍的咖啡色，沿著皺褶暗面用畫漸層的方式輕輕地加深。

除了使用灰色增加皺褶暗面的色調之外，還可選擇能與黃色系相融合的咖啡色。

TiPs

如何表現衣服的縐褶？

要畫出自然的皺摺很簡單。

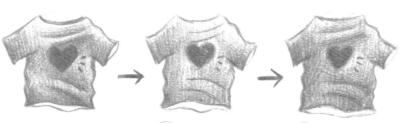

① 首先選擇與底色接近的粉紅色，將筆尖弄鈍，輕輕地勾出皺褶線條。

② 接著，選擇比底色略深的同色系色彩或是灰色，順著皺褶方向，以畫漸層的方式輕輕加深暗面。

X

若是暗面顏色很深，也不要使用黑色上色，只要用重複上色的方式就能畫出自然的暗面。

TiPS

描繪布料上的縫線時，線條不一定要畫得很直，略為彎曲更顯得可愛。另外，要畫出感覺自然的縫線，力道的控制很重要，描繪時，施加輕重不一的力道，就能成功畫出生動的縫線。

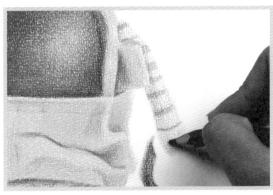

用筆頭略鈍的灰色，順著手臂的弧度，以畫直線的方式，輕輕畫出陰影。然後，再以畫直線的方式，用力畫出吊帶下方線條。

先用筆頭略鈍的水藍色，順著杯子的弧度輕輕地平塗，白色條紋留白不上色。接著，再以較重的力道，用水藍色以重複上色的方式，加深杯子及靠近褲子邊緣的接觸線條。

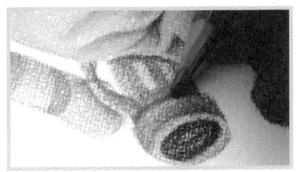

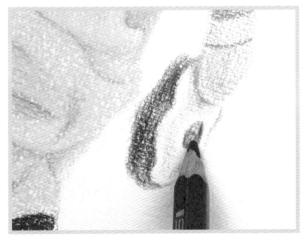

用筆頭略鈍的灰色色鉛筆，旋轉筆頭輕輕地薄塗派皮的暗面。接著，使用削尖筆頭的灰色色鉛筆，沿著派皮的邊緣輕輕地勾勒出輪廓線。派皮中央的咖啡色食材，用筆頭略鈍的咖啡色，以畫圓的方式畫出有濃淡變化的色調。

用削尖的咖啡色色鉛筆，畫出褲子的車縫線。接著，順著標籤的方向寫出英文字母，文字不需要完全寫出，部分文字可省略或以線條代替。

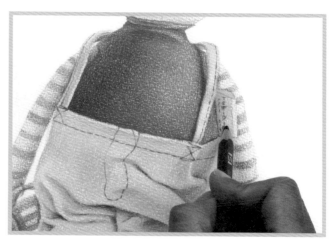

在描繪蛋糕、派……這類白色食材時，只要用筆頭略鈍的灰色、皮膚色、淡天竺葵紅色，輕柔地薄塗在食材暗面，就可以讓食物看來更可口。上色時，力道要輕巧，力道過重，會讓色彩呈現出髒髒的色調。

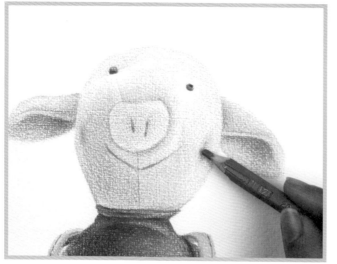

用削尖的水藍色，旋轉筆頭輕輕地畫出眼睛。再用削尖的粉紅色，勾出鼻孔、嘴巴的縫線。然後，弄鈍粉紅色色鉛筆畫出腮紅。

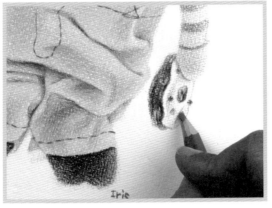

最後，依序用咖啡色，水藍色及粉紅色，以畫圓的
方式，畫出派皮上的彩色小珠珠，可愛的小豬布偶
就完成了。

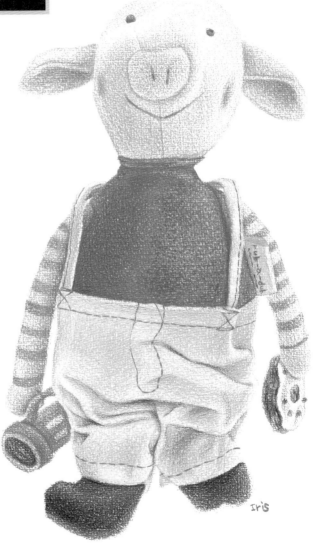

本圖所使用的色鉛筆

小豬	皮膚色NO.43	淡天竺葵紅NO.25
	粉紅色NO.20	灰色NO.80
	水藍色NO.30	
上衣	皮膚色NO.43	淡天竺葵紅NO.25
	粉紅色NO.20	橘 色NO.4
	深紅色NO.2	紫紅色NO.61
	灰 色NO.80	咖啡色NO.73
		灰 色NO.80
褲子	鮮黃色NO.1	
	咖啡色NO.73	
腳	鮮黃色NO.1	土黃色NO.16
	咖啡色NO.73	深咖啡NO.76
杯子	水藍色NO.30	土黃色NO.16
	咖啡色NO.73	深咖啡NO.76
派	鮮黃色NO.1	土黃色NO.16
	咖啡色NO.73	深咖啡NO.76
	灰 色NO.80	水藍色NO.30
	粉紅色NO.20	

我的涼拌海鮮食譜

炎炎夏日為自己準備一道可口的泰式涼拌海鮮開胃吧。

● 使用材料：Staedtler 24色色鉛筆組、創意設計紙

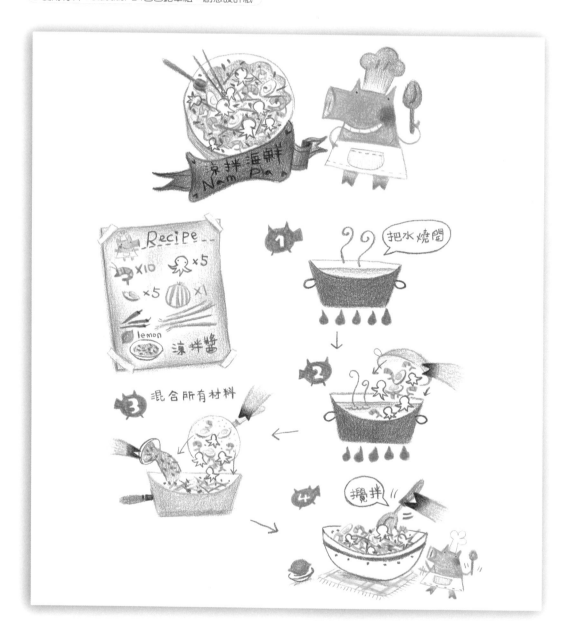

三步驟畫出可口料理小配件

只要細心觀察，畫出主要的特徵再加上自己的小創意，就能創造出獨一無二的食譜配件。

使用Staedtler 24色色鉛筆組、創意設計紙

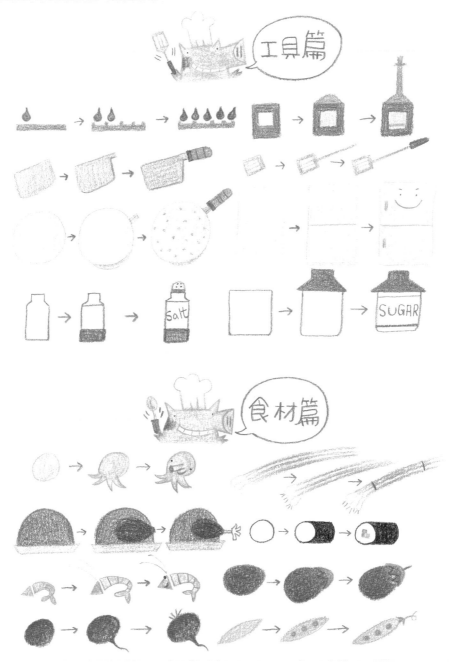

可口柳橙汁的畫法

　　想要畫出好喝的柳橙汁，不能單就柳橙汁顯現的色澤上色，這樣會讓作品顯得單調、死板。畫出美味的柳橙汁的祕訣是，觀察玻璃杯中的柳橙汁反射光線後所呈現的豐富色調，先以黃色調打底，畫出柳橙汁的明暗之後，再用橘色多層上色，杯底反射了杯墊的顏色，所以用咖啡色調強調，作品看來美味、可口。

● 使用材料：Staedtler 24色色鉛筆組、創意設計紙

描繪杯子和杯墊形狀，再畫出柳橙汁底色

 用HB鉛筆在畫紙上先打出約略的形狀，確定位置。

 接著，用HB鉛筆修出確定的輪廓。

杯子內側與杯底，用灰色順著杯子弧度輕輕地薄塗，顏色較深的暗面重複上色。接著，再用灰色在杯墊薄塗打底，並在顏色較暗處重疊上色以加深色彩。

 用檸檬黃色以畫直線的方式，輕輕地刷過杯身、柳橙汁，並沿著杯口邊緣薄塗。

 柳橙汁用檸檬黃色輕輕地平塗上色，並且減輕力道留出柳橙汁前後的亮面，為了表現立體感，顏色較深的部分輕輕地重複上色。

 為了呈現出柳橙汁豐富的色調，用鮮黃色順著杯子的弧度，在原先塗過檸檬黃色的部分重疊上色。

 接著，用鮮黃色在杯緣輕輕地順著杯口弧度疊色，使色彩層次更加豐富。

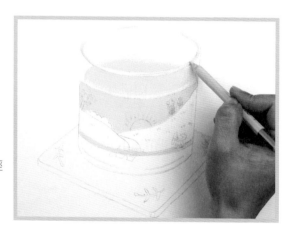

TiPS 如何畫好玻璃

利用水平的筆觸表現水平面。

玻璃的對比明顯，顏色較深處加重力道強調，最亮面留白處理。

受到光線折射影響，玻璃上反映了周圍的色彩。

用垂直的筆觸表現水的暗面。

勾出杯底內側的輪廓線，增加立體感。

加深柳橙汁色調、杯墊底色，畫出玻璃折射

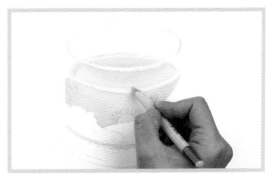

 杯墊用檸檬黃色順著紋路方向輕輕地薄塗上色。

 用皮膚色在柳橙汁輕輕地重疊上色。

 接著，再用橘色平塗，加深柳橙汁的暗面，水平面的中間暗面以畫漸層的方式加深顏色。杯口、杯身兩側光線折射處，用橘色疊塗加強色調，此時柳橙汁的色彩大致處理完成。

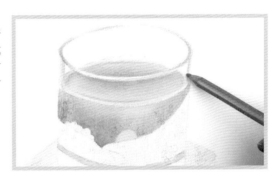

依序畫出杯身圖案

 太陽的暗面，先用橘色以較重的力道疊塗上色。然後，再用咖啡色輕輕地塗過一遍。

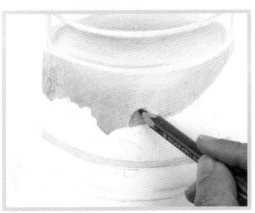

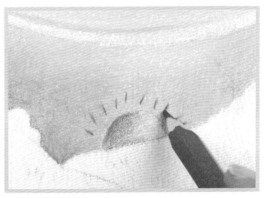

 先用削尖的橘色，描出太陽的光芒。再以削尖的深紅色色鉛筆，輕輕地重描一次。

 用筆頭略鈍的橄欖綠，以畫漸層的方式，由上到下逐次減輕力道輕輕地在山丘上色。

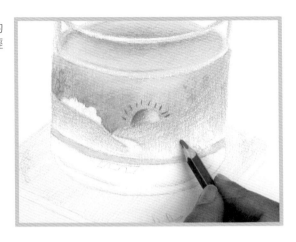

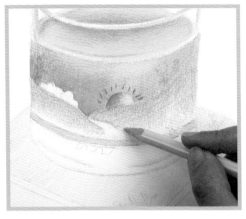

 杯身的山丘圖案受到杯內柳橙汁的顏色影響，呈現出淡淡的橘色調。用皮膚色以畫直線的方式，輕輕地在山丘上薄塗。

 山丘下方露出柳橙汁的部分，用橘色順著杯子弧度，用畫漸層的方式逐次加重力道著色。

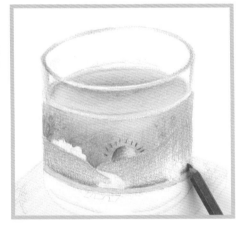

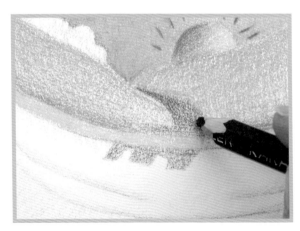

 用筆頭略鈍的深紅色，以平塗的方式輕輕地在紅色小路及小橋著色。接著，再用紫色輕輕地塗過一遍。

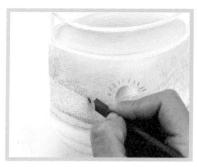

用筆頭略鈍的橄欖綠，以平塗的方式在樹叢打底。再以筆頭略鈍的森林綠色重疊上色。

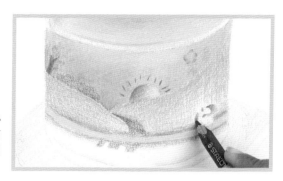

用削尖的橘色，在樹幹、小花、小狗的尾巴、耳朵、斑點處輕輕地薄塗。接著，再以削尖的咖啡色重塗一次。

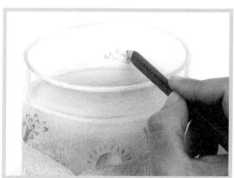

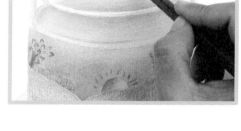

先用削尖的橄欖綠，輕輕地描出樹葉的形狀，再用森林綠色輕輕地重描一遍。接著，削尖森林綠色色鉛筆，輕輕地描繪綠色小花及葉子。

接著，用鮮黃色以平塗的方式替蝴蝶上色。再以灰色輕描輪廓線。

削尖深咖啡色色鉛筆，細心地勾出杯身上所有圖案的輪廓線。勾勒時，讓線條有粗細不一的變化，反而更能增加趣味性。

順著紋路方向畫出杯墊質感和細節

 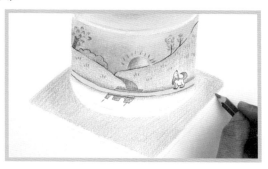

 以多層上色的方式來表現出杯墊的色彩。首先，用筆頭較鈍的皮膚色，沿著杯墊紋路方向，以畫斜線的方式輕輕地上色，靠近杯墊邊緣處，施加較重力道著色。

 接著，再用筆頭略鈍的橄欖綠，順著杯墊紋路方向，輕輕地疊塗，靠近邊緣兩側可多次疊塗以加深色調。

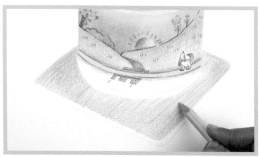

 最後，再用筆頭略鈍的皮膚色，順著杯墊紋理方向，以畫斜線的方式，加重力道畫出木紋。

 先用筆頭略鈍的橄欖綠，順著杯墊厚度的紋理方向，以左右移動色鉛筆的方式上色，表現出杯墊的厚度。

 再用鈍筆頭的灰色，在杯墊厚度重新塗過一遍，再輕輕地畫出杯墊的小切角。

 用筆頭略鈍的深咖啡色，輕輕地畫出杯墊四角的小花紋路，顏色較深的部分以較重的力道著色。

 先用削尖的皮膚色，描出杯墊上下兩側的邊線。再用削尖的灰色重描一遍。

修飾杯身光影細節

 為了自然呈現柳橙汁裝在杯中的感覺，用筆頭略鈍的灰色，順著杯子的弧度以極輕的力道輕刷過柳橙汁與杯子交界處。

 用削尖的灰色色鉛筆，順著杯口弧度輕輕地加深杯沿。

 為了表現透明的玻璃質感，用筆頭略鈍的灰色，順著杯底弧度，以左右移動色鉛筆的方式，輕輕地畫出因光線折射而產生的光影，顏色較深的暗面以重複上色的方式加深。

 接著，再用筆頭略鈍的咖啡色，輕輕地重新描繪一遍。

杯子兩側的暗面，用筆頭略鈍的灰色，以畫漸層的方式輕刷過，呈現出立體感。

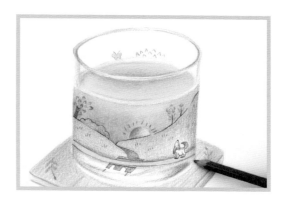

加上陰影讓作品更真實

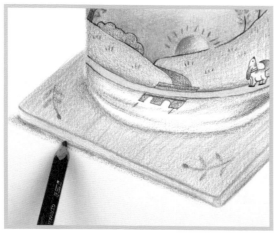

先用灰色以畫漸層的方式，輕輕地畫出杯底及杯墊下方陰影。

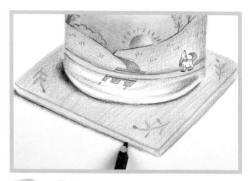

再用深咖啡色，以畫漸層的方式，在杯底、杯墊的陰影重疊上色，豐富陰影色調。

最後，用削尖的灰色勾出杯子的輪廓線，即可完成畫作。

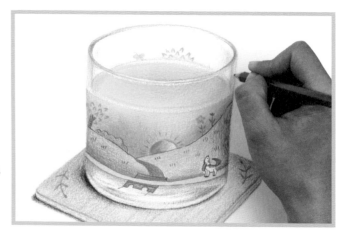

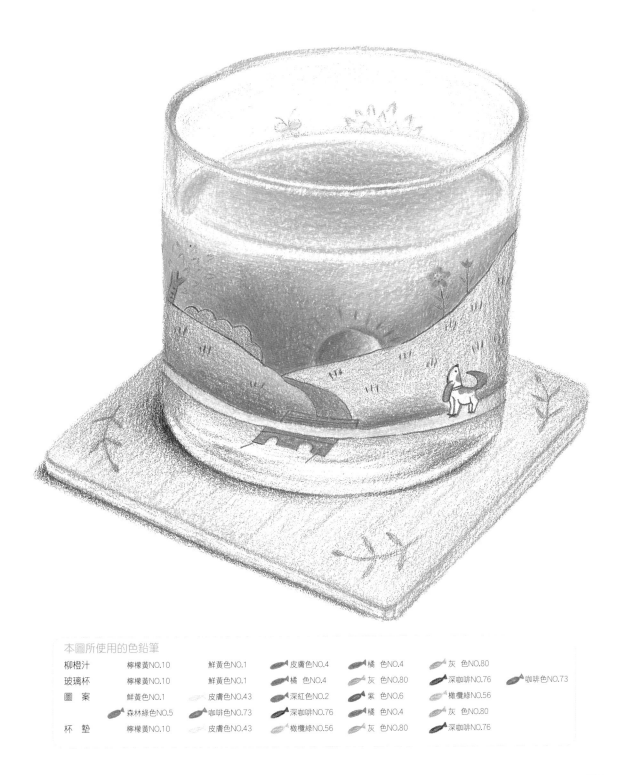

本圖所使用的色鉛筆

柳橙汁	檸檬黃NO.10	鮮黃色NO.1	皮膚色NO.4	橘 色NO.4	灰 色NO.80
玻璃杯	檸檬黃NO.10	鮮黃色NO.1	橘 色NO.4	灰 色NO.80	深咖啡NO.76 咖啡色NO.73
圖 案	鮮黃色NO.1	皮膚色NO.43	深紅色NO.2	紫 色NO.6	橄欖綠NO.56
	森林綠色NO.5	咖啡色NO.73	深咖啡NO.76	橘 色NO.4	灰 色NO.80
杯 墊	檸檬黃NO.10	皮膚色NO.43	橄欖綠NO.56	灰 色NO.80	深咖啡NO.76

元氣早餐給你好心情

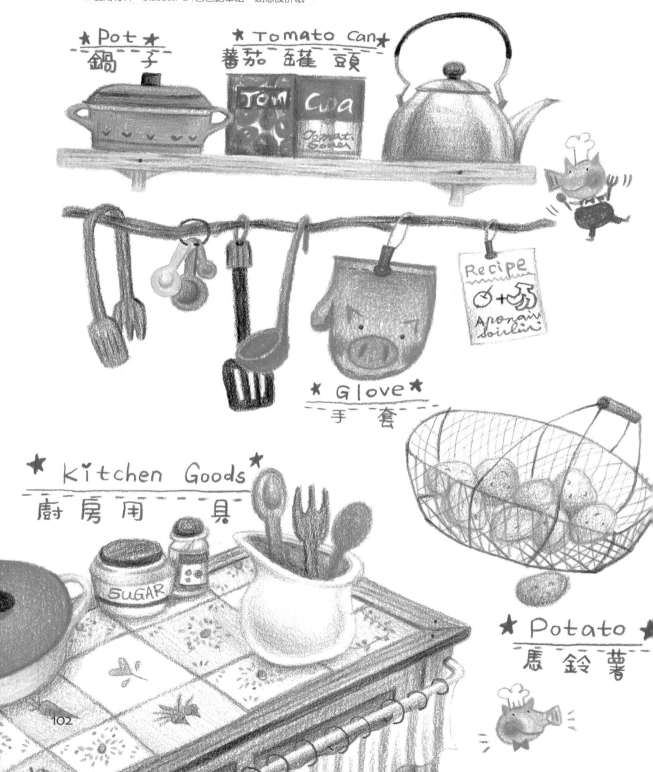

使用材料：Staedtler 24色色鉛筆組、創意設計紙

★ Pot ★
鍋子

★ Tomato Can ★
番茄罐頭

★ Glove ★
手套

★ Kitchen Goods ★
廚房用具

★ Potato ★
馬鈴薯

Recipe

SUGAR

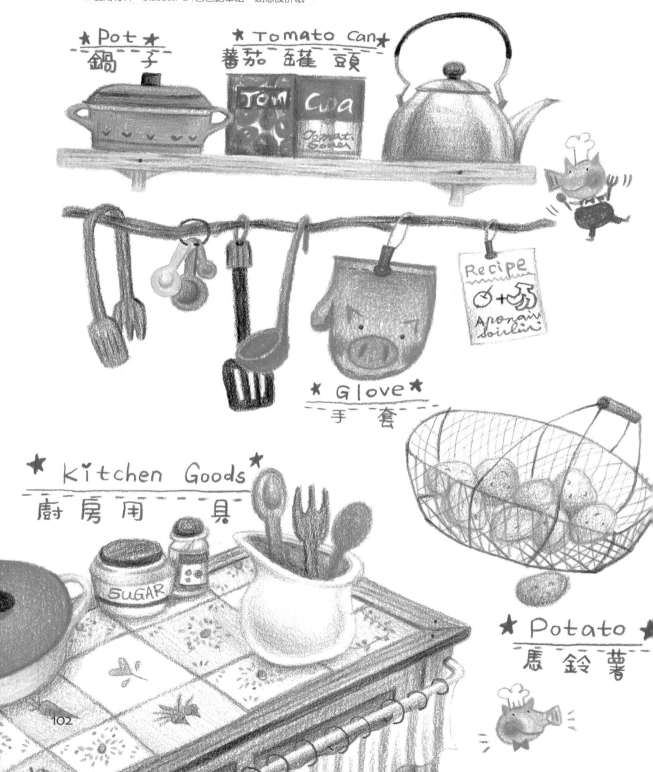

102

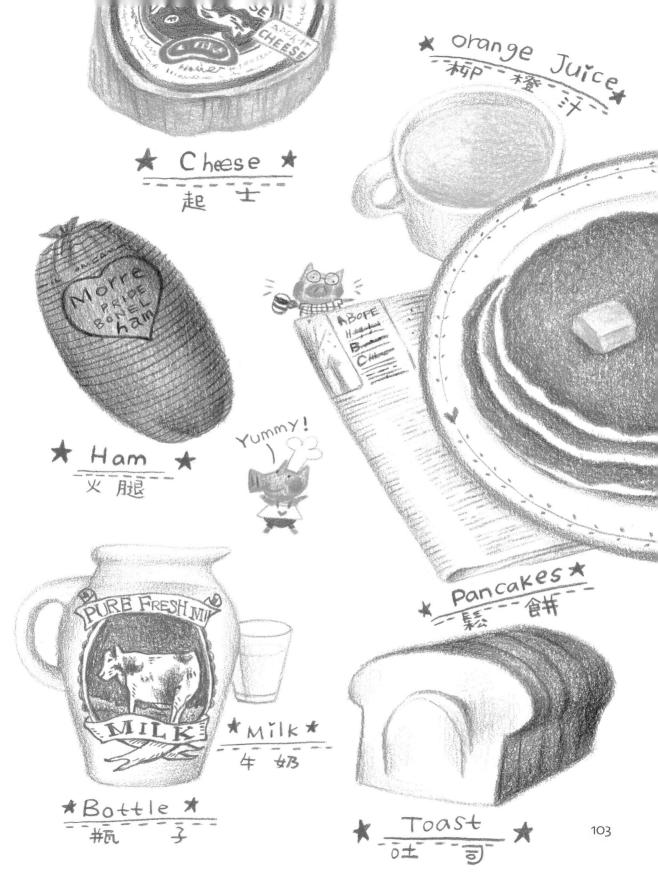

★ orange Juice ★
柳 橙 汁

★ Cheese ★
起 士

★ Ham ★
火 腿

Yummy!

★ Pancakes ★
鬆 餅

★ Milk ★
牛 奶

★ Bottle ★
瓶 子

★ Toast ★
吐 司

獨一無二的自家地圖

為自己的家畫出獨特的地圖吧，下回就可以邀請好朋友到家中作客囉。

● 使用材料：Staedtler 24色色鉛筆組、創意設計紙

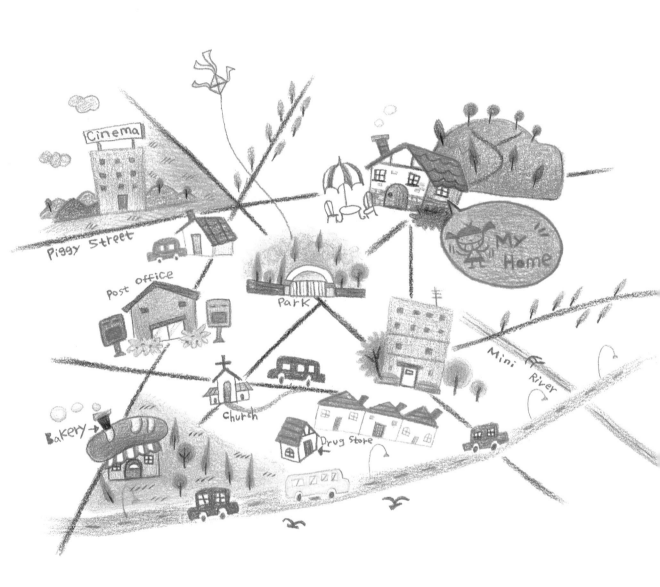

三步驟畫出住家地圖小配件

可愛的教堂、總是香味四溢的麵包店、對街的公園…仔細觀察你家附近還有什麼景觀,細心地將它們納入你獨特的個性地圖中吧。

● 使用材料:Staedtler 24色色鉛筆組、創意設計紙

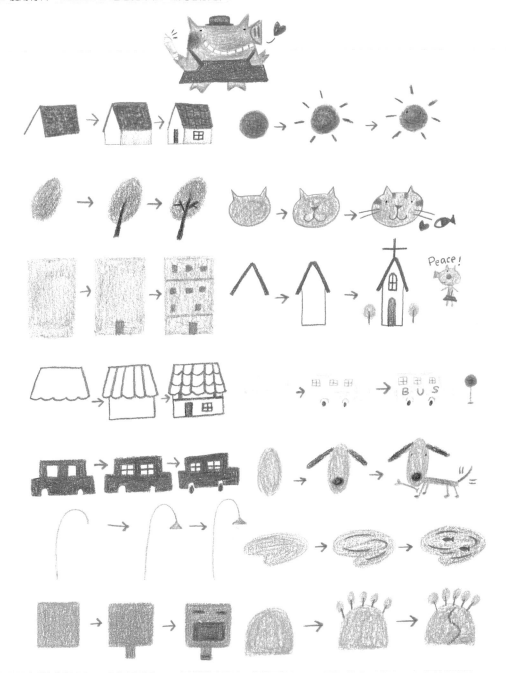

塑膠玩具的畫法

在玩具店看到《聖誕夜驚魂》的傑克與莎麗，讓人忍不住想收藏。在這次的練習當中，由於玩具是由許多的塊狀所組成，因此只要加強轉折面的線條，就能畫出極生動的玩具。

● 使用材料：Staedtler 24色色鉛筆組、創意設計紙

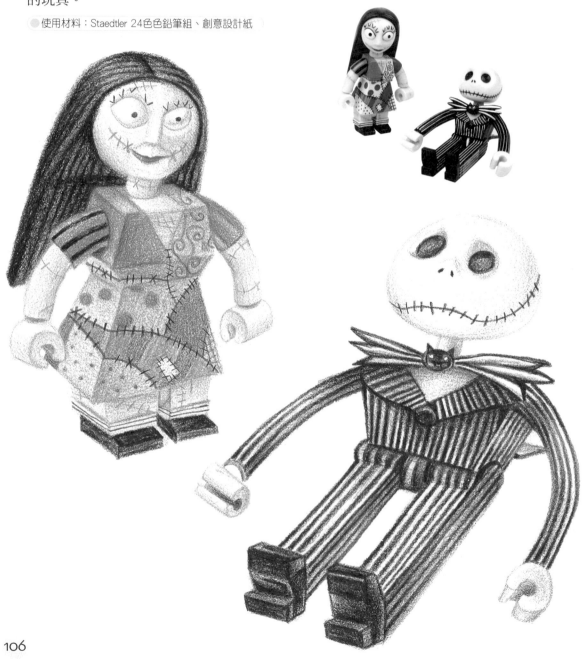

首先畫出整體輪廓

將玩具拆解成簡單的幾何圖形，用HB鉛筆打出大致的輪廓。

以HB鉛筆畫出確定的輪廓以及細節。

運用灰色的濃淡變化，畫出明暗層次

首先由傑克開始處理。用灰色以畫漸層的方式在西裝、褲子上色，暗面再以重複上色的方式加深，畫出明暗。

接著，處理頭部的明暗。用灰色以極輕的力道順著臉部兩側弧度刷過，再以重複上色的方式加深暗面，最後在眼睛、鼻頭薄塗，再重複上色加深暗面。

上色時力道務必輕柔，才能表現平滑的質感。

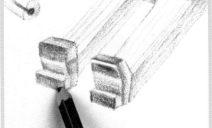

鞋子同樣用灰色，以較重的力道、畫漸層的方式畫出明暗，顏色較深的暗面以重複上色的方式加深色調。

 在莎麗的衣服、裙子、四肢等部位，用灰色以畫漸層的方式，順著塊面的紋理方向輕輕地薄塗，顏色較深的暗面以重疊上色的方式加深。

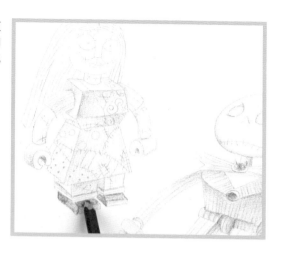

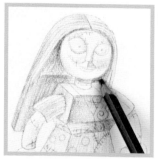 用灰色順著莎麗臉部、頭髮弧度輕輕地薄塗，並以重疊上色的方式畫出陰影。至此，打底的部分已大致完成。

畫出莎麗的衣服顏色

 用粉紅色輕輕在衣服的粉紅色塊薄塗，顏色較重的粉紅色色塊，則以較重力道平塗，顏色不夠深時可以重複上色。

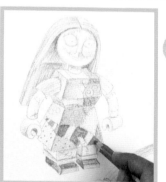

 用灰色在裙子的灰色色塊輕輕地平塗，接著，削尖灰色色鉛筆，以畫圓的方式畫出圓點，再描出上衣花紋。

 最後，用深水藍色在灰色色塊及圓點重新塗過一次。

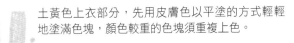
土黃色上衣部分，先用皮膚色以平塗的方式輕輕地塗滿色塊，顏色較重的色塊須重複上色。

接著，用土黃色重新塗過一遍，塊面轉折處加重力道塗抹，加強色調。

土黃色上衣的暗面部分，用深咖啡色以畫漸層的方式輕刷過，在塊面的轉折處，用深咖啡色以畫直線的方式輕輕地畫出線條，表現稜角的感覺。

用深咖啡色順著手臂的弧度以平塗的方式畫出條紋。接著，以黑色再塗一遍。

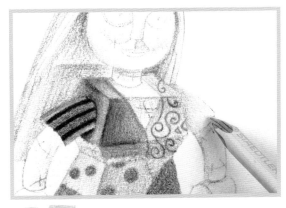

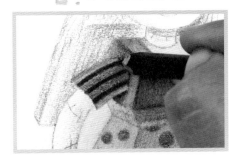

青綠色袖子先用檸檬黃色淡淡地薄塗打底。

接著，用水藍色順著手臂的弧度畫出線條，並輕輕地疊塗表現出明暗。最後，用深水藍色重複上色加深袖子顏色較深的部分。

運用多色疊塗畫出生動的頭髮

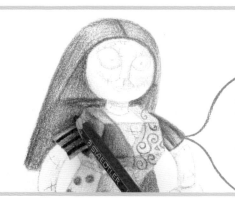

首先，用咖啡色順著頭髮的生長方向輕輕地薄塗，再以重複上色的方式逐次加深暗面的色調。

想畫出生動自然的頭髮，就必須注意著色時不能一個顏色平塗到底，而是要用淺色疊上深色的畫法，慢慢地畫出頭髮的明暗。

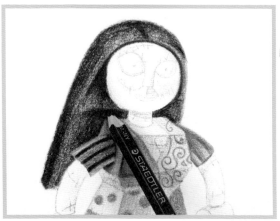

用深咖啡色順著頭髮的方長方向輕輕地薄塗，再以重複上色的方式逐次加深暗面的色調。

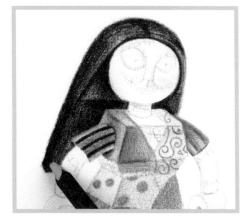

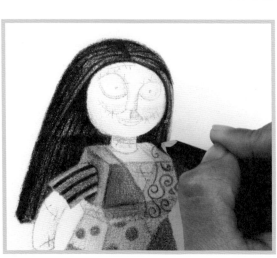

用黑色順著頭髮的方長方向輕輕地薄塗，再以重複上色的方式逐次加深暗面的色調。

最後，用削尖的深咖啡色，以較重的力道勾出髮線及頭髮的厚度。

用水藍色和白色表現光滑的質感

用水藍色輕輕
地薄塗於傑克
與莎麗的臉
部、脖子、四
肢。

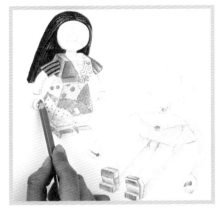

接著，用白色在臉部、脖
子、四肢薄塗，以柔和筆
觸，表現光滑的質感。

畫出西裝並加深鞋子色調

用削尖的黑色色鉛筆，順著身體的
弧度，以畫直線的方式畫出西裝條
紋，接著，再以較重的力道平塗領
結、釦子、顏色較重的暗面。

線條的粗細及間
距即使畫得不相
同也無妨。

用黑色在莎麗與傑克的鞋子，以畫漸層的方式疊
在步驟5已畫好的灰色底色上，顏色較深的部分重
複上色。在塊面轉折處，以畫直線的方式上色，
表現稜角的感覺。

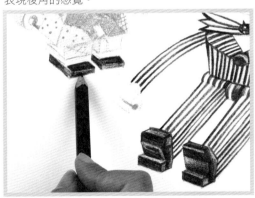

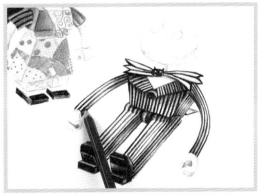

為了使西裝上的條紋看起來更加
自然，弄鈍灰色色鉛筆，輕輕地
薄塗身體的陰影部分。

 用灰色以畫漸層的方式畫出領結下方的
陰影。

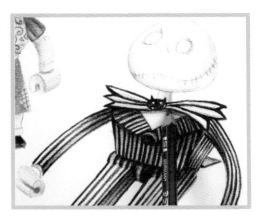

做最後的細節修飾就完成了

 傑克的眼睛先用削尖的黑色淡淡地平
塗，再沿著眼框以重複上色的方式加
深暗面。

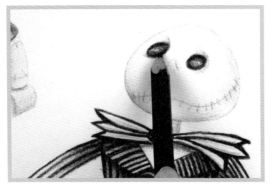

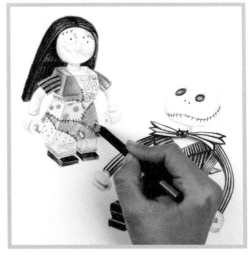

 用削尖的黑色色鉛筆，加重力道
以畫圓的方式畫出莎麗的眼睛與
傑克的鼻孔，再描出兩人身上的
黑色縫線。

 用削尖的水藍色描出莎麗的眼皮、下眼線與身上的
藍色縫線。

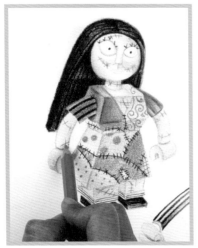

 最後，以削尖的深紅
色色鉛筆畫出嘴唇，
畫作就完成了。

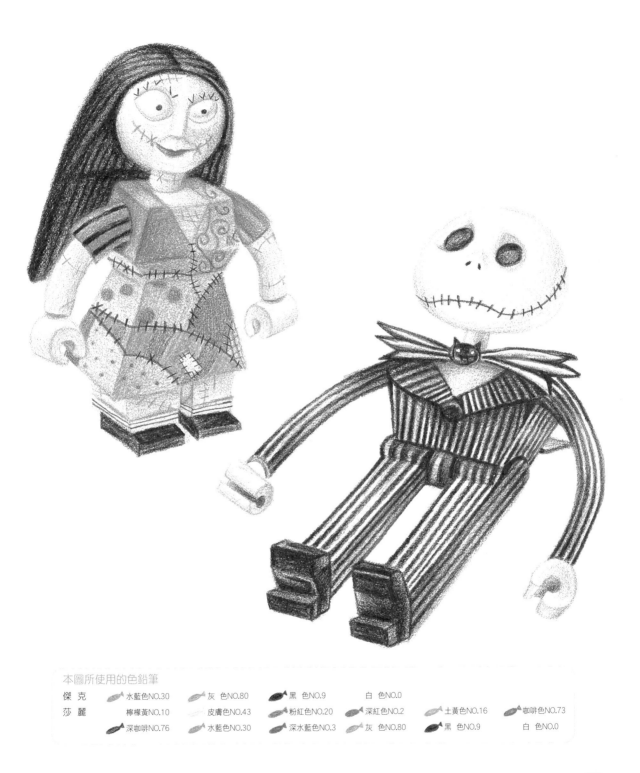

本圖所使用的色鉛筆

傑 克　　水藍色NO.30　　灰 色NO.80　　黑 色NO.9　　白 色NO.0
莎 麗　　檸檬黃NO.10　　皮膚色NO.43　　粉紅色NO.20　　深紅色NO.2　　土黃色NO.16　　咖啡色NO.73
　　　　深咖啡NO.76　　水藍色NO.30　　深水藍色NO.3　　灰 色NO.80　　黑 色NO.9　　白 色NO.0

充滿各種回憶的收藏品
● 使用材料：Staedtler 24色色鉛筆組、創意設計紙

※ From Japan ↓

★ Plate ★
盤子

★ Wind Bell ★
風鈴

※ From India ↩

★ Matchbox ★
火柴盒

★ China ★
瓷杯

★ Flacon ★
香水瓶

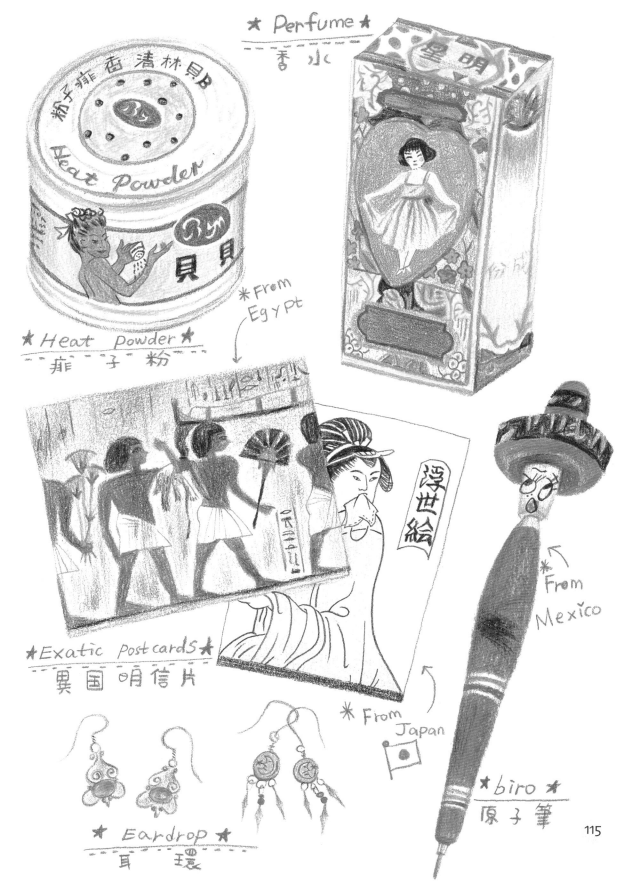

★ Perfume ★
香 水

★ Heat Powder ★
痱 子 粉

★ From Egypt

★ Exatic Postcards ★
異 国 明信片

浮世絵

★ From Japan

★ From Mexico

★ biro ★
原子筆

★ Eardrop ★
耳 環

115

快樂的動物園旅行地圖

今天在動物園裡頭看到許多可愛的動物們，趕緊把我今天玩耍的路線畫下來，下回再帶小花一起去逛逛。

● 使用材料：Staedtler 24色色鉛筆組、創意設計紙

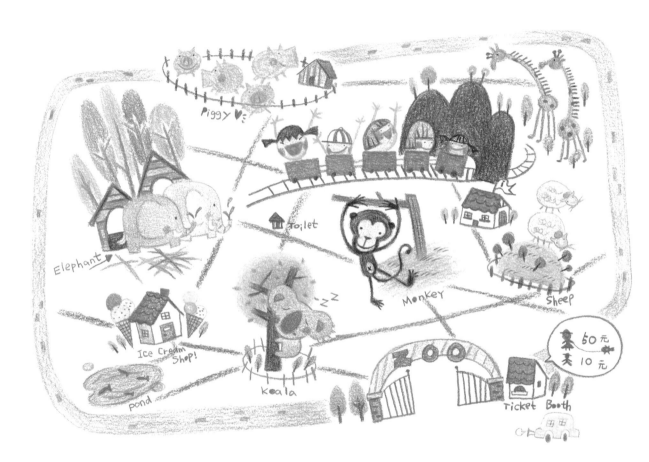

TiPs

除了用圖像記錄之外，也可以用削尖的色鉛筆加上文字說明，或是寫下當時的心情，相信一定更能豐富旅行回憶喔。

三步驟畫出旅行地圖小配件

旅行途中所見到的各種景物，甚至是路邊的小花小草都可以隨性地放在地圖中，用色鉛筆將旅行回憶畫下來。

● 使用材料：Staedtler 24色色鉛筆組、創意設計紙

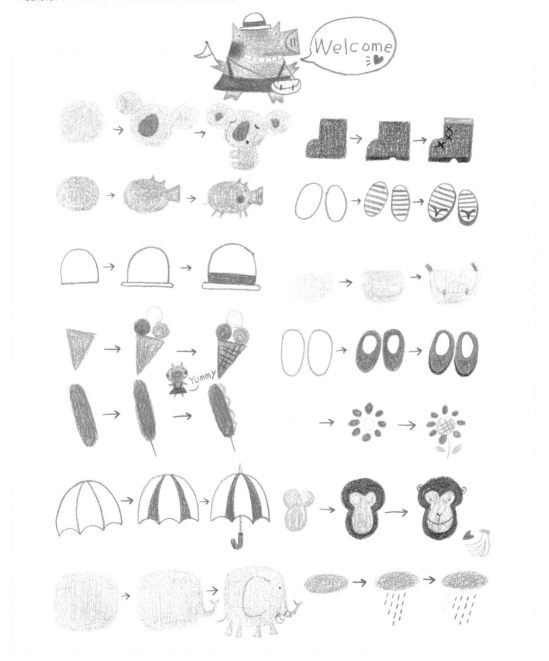

沐浴用品的畫法

　　木桶、鏡子、梳子都屬於咖啡色色調，色調上相當類似，上色時，要特別注意強調出色調明暗、濃淡以及遠近感。

● 使用材料：Staedtler 24色色鉛筆組、義大利水彩紙

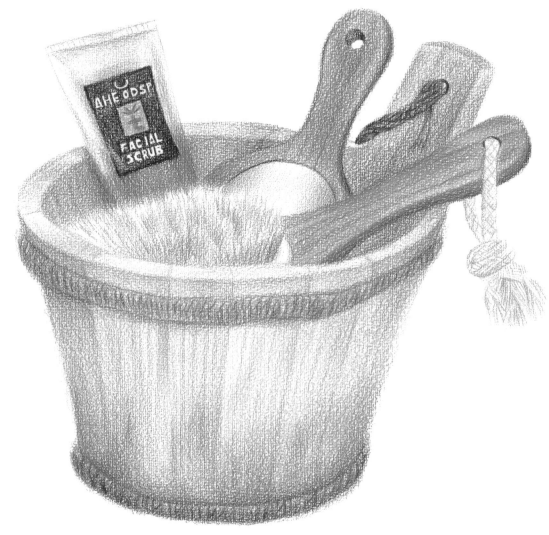

描繪整體輪廓，再畫出木桶、鏡柄底色

觀察沐浴用品，先將木桶、鏡子、梳子等拆解成簡單的幾何圖形，用HB鉛筆打出形狀。

 用HB鉛筆輕輕地修飾，確定出整體輪廓。

 用筆頭較鈍的皮膚色順著木桶紋路方向輕輕地薄塗，顏色較深的暗面以重複上色的方式逐次加深，著色時即使留下筆觸也沒關係。

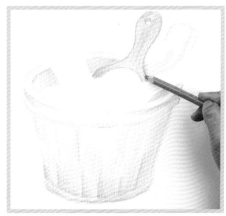

 用鈍筆頭的土黃色以畫直線的方式在木桶暗面上色。接著，用土黃色順著鏡子的木柄紋路的方向輕輕薄塗，並以重複上色的方式加深暗面，著色時可留下筆觸表現木頭的質感。

 用橄欖綠順著木紋方向輕輕地刷過木桶一遍，顏色較深的部分重複上色。接著，再順著鏡柄紋路方向薄塗。

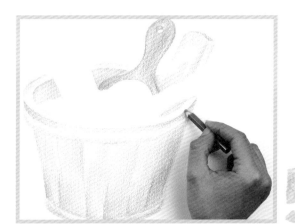

在梳子握柄、麻繩疊上顏色

 用檸檬黃色輕輕地在梳子握柄平塗，畫出底色。

 接著，用橘色加深梳子握柄色調。先淡淡地沿著木紋方向刷過一遍，色彩較深的部分以重複上色的方式逐次加深。最後，再加重力道以平塗的方式畫出梳子的厚度。

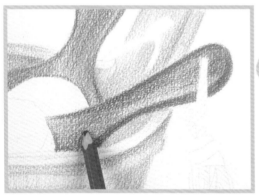

用土黃色在梳子握柄輕輕地平塗，顏色較深的部分重疊上色。

 用咖啡色在梳子顏色較深的地方輕輕薄塗，梳子厚度以平塗方式上色。繫在木桶短柄上的麻繩，接著用咖啡色以平塗的方式畫出底色。

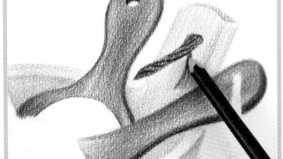

用深咖啡色以畫漸層的方式，輕輕刷過梳子握把、鏡柄以及邊緣部分，顏色較深的部分以畫漸層的方式加重力道畫出。接著，再用力描出繫在木桶短柄上的繩紋，並輕刷暗面。

梳子握柄上的紋路選用橄欖綠及咖啡色兩色來描繪。先用橄欖綠順著握柄紋路方向，以畫直線的方式畫出木紋。再用咖啡色順著握柄紋路方向畫出木紋。

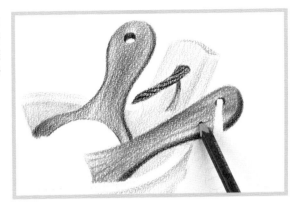

用四色混合出逼真的刷毛

用筆頭略鈍的皮膚色，順著刷毛方向，以畫直線的方式，畫出交錯的線條，記住不要畫滿，讓畫面呈現自然的留白。

13. 用筆頭略鈍的橄欖綠，順著刷毛方向，畫直線的方式，繼續畫出刷毛。

接著，用土黃色以畫直線的方式，順著刷毛的方向輕輕地刷過暗面，顏色較深的暗面用重複上色的方式輕輕地逐次加深。

最後，削尖灰色色鉛筆，以畫直線的方式輕輕地刷過暗面。再加重力道在刷毛的暗面勾出刷毛。

以輕柔的筆觸畫出棉繩

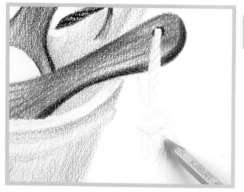

 白色棉繩先用皮膚色以極輕的力道薄塗打底。

 再用橄欖綠順著繩紋輕輕地刷過暗面，增加色調變化。

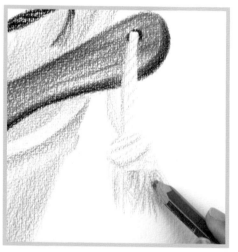

 最後，用削尖的灰色勾勒出繩紋。

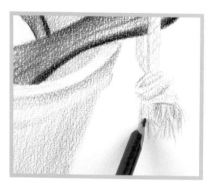

描繪磨砂膏

 先用灰色輕輕地在磨砂膏瓶身薄塗，亮面留白，暗面以重複上色的方式逐次加深色調。並輕輕描出瓶身的輪廓線及末端的紋路。

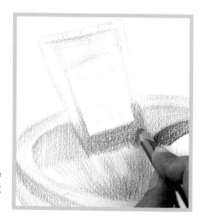

 用橄欖綠以平塗的方式，略為加重力道畫出磨砂膏。瓶底殘留的內容物可省略不畫。

21. 磨砂膏暗面用森林綠色以畫直線的方式輕輕地刷過。

22. 接著，為使磨砂膏的色調更為自然，用灰色以畫直線的方式，略為加重力道重新塗過一遍，暗面以重複上色的方式加深色調。

23. 標籤小圖分別用削尖的深紅色、淺綠色輕輕地薄塗上色。再以森林綠色加重力道畫出葉片。

24. 用削尖的黑色勾勒出文字的輪廓後，直接塗滿色塊，完成磨砂膏的上色。

增補顏色豐富整體色調

25. 用灰色在木桶、開口內側、麻繩輕輕薄塗。

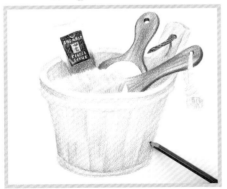

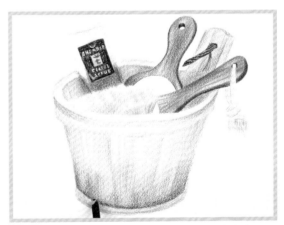

26. 再用深咖啡色以重複上色的方式，逐次加深木桶內側及開口上緣的最暗面。並以畫漸層的方式，畫出木桶下方與麻繩的接觸暗面。

木桶上的兩條深色麻繩，先用咖啡色順著繩子的弧度輕輕地薄塗，再以畫直線的方式加深暗面。**27.**

下方的麻繩由於顏色較深，暗面再以深咖啡色順著弧度疊塗加深。最後，用深咖啡色加重力道描繪麻繩的紋路。**28.**

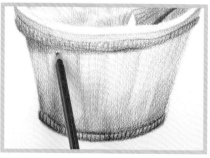

用深咖啡色以畫漸層的方式，輕輕地畫出開口下方繩結的陰影。再以灰色輕輕地塗過一次，使色彩更為自然。**29.**

畫出鏡面，並做最後修飾

30. 用灰色以畫漸層的方式，輕輕刷過鏡面的兩端，中央的亮面，減輕力道淡淡刷過。刷毛下方的白色托座，用灰色薄塗，並描出輪廓線。

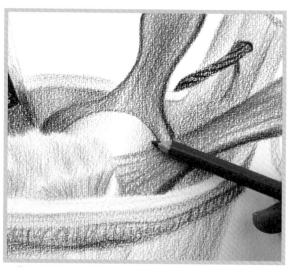

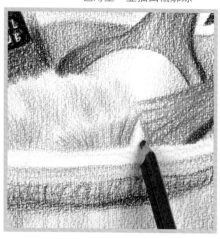

再用靛藍色以畫漸層的方式，輕輕地疊塗於鏡面的兩端，增加色彩的層次。**31.**

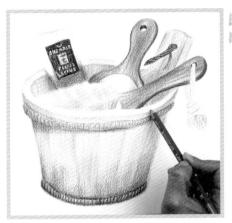

 用灰色畫出開口上緣木紋，再以畫直線的方式畫出木板接縫。

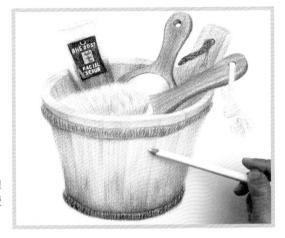

 最後，用白色以畫直線的方式輕刷過木桶，使色調更加自然。

本圖所使用的色鉛筆

木桶	皮膚色NO.43	土黃色NO.16
	橄欖綠NO.56	深咖啡NO.76
	灰 色NO.80	白 色NO.0
梳子	檸檬黃色NO.10	皮膚色NO.43
	橘 色NO.4	橄欖綠NO.56
	土黃色NO.16	咖啡色NO.73
	深咖啡NO.76	灰 色NO.80
鏡子	橘 色NO.4	土黃色NO.16
	橄欖綠NO.56	靛藍色NO.33
	咖啡色NO.73	深咖啡NO.76
磨砂膏	橄欖綠NO.56	黑 色NO.9
	深紅色NO.2	淺綠色NO.50
	森林綠色NO.5	灰 色NO.80
麻繩	皮膚色NO.43	土黃色NO.16
	橄欖綠NO.56	咖啡色NO.73
	深咖啡NO.76	灰 色NO.80

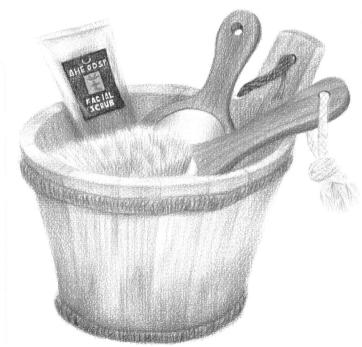

香氛伴你一夜好眠

● 使用材料：Staedtler 24色色鉛筆組、創意設計紙

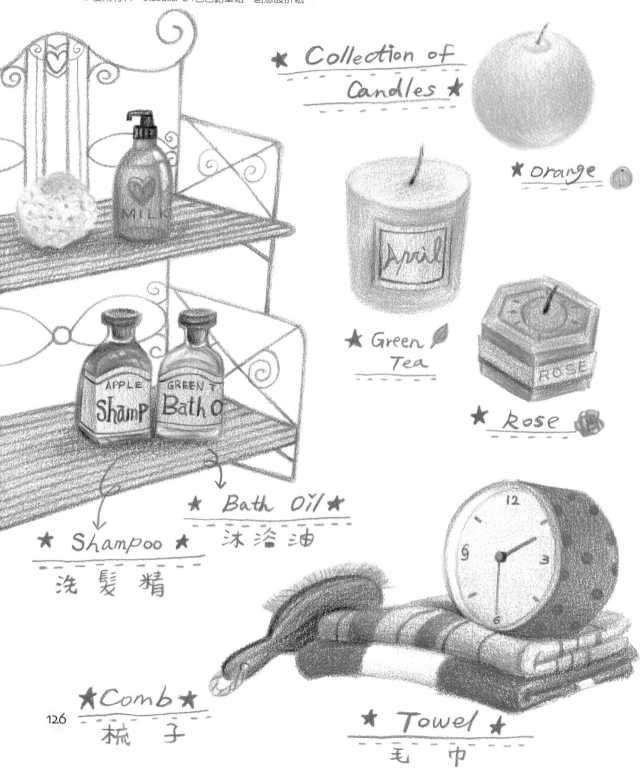

★ Collection of Candles ★

★ Orange

★ Green Tea

★ Rose

★ Bath Oil ★
沐 浴 油

★ Shampoo ★
洗 髮 精

★Comb★
梳 子

★ Towel ★
毛 巾

★ Slipper ★

拖　鞋

★ Soap ★

香　皂

★ Pajama ★

睡　衣

★ Lamp ★

桌　燈

★ Pillow ★

枕　頭

國家圖書館出版品預行編目資料

第一次畫色鉛筆就上手入門篇／張瓊文著
－－初版－－臺北市：易博士文化出版：
家庭傳媒城邦分公司發行，2005〔民94〕
面；公分－－（Easy hobbies系列；16）
ISBN 986-7881-41-9（平裝）

1.鉛筆畫－技法

948.2　　　　　　　　　　　94003646

Easy hobbies ❶❻

第一次畫色鉛筆就上手入門篇

作　　　者／張瓊文、易博士編輯部
總　編　輯／蕭麗媛
副　主　編／魏珮丞
封 面 設 計／雒承書
美 術 編 輯／陳姿秀
特 約 攝 影／王宏海

發　行　人／何飛鵬
出　　　版／易博士文化
　　　　　　城邦文化事業股份有限公司
　　　　　　台北市中山區民生東路二段141號8樓
　　　　　　電話：(02)2500-7008；傳真：(02)2502-7676
　　　　　　E-mail: ct_easybooks@hmg.com.tw
發　　　行／英屬蓋曼群島商家庭傳媒股份有限公司城邦分公司
　　　　　　台北市中山區民生東路二段141號2樓
　　　　　　書虫客服服務專線：（02）2500-7718；（02）25007719
　　　　　　24小時傳真專線：(02) 2500-1990；(02) 2500-1991
　　　　　　服務時間：週一至週五上午09:30-12:00；下午13:30-17:00
　　　　　　讀者服務信箱email：service@readingclub.com.tw
　　　　　　劃撥帳號：19863813；戶名：書虫股份有限公司
香港發行所／城邦（香港）出版集團有限公司
　　　　　　香港灣仔駱克道 193 號東超商業中心 1 樓
　　　　　　電話：(852) 2508-6231；傳真：(852) 2578-9337
　　　　　　E-mail：hkcite@biznetvigator.com
馬新發行所／城邦（馬新）出版集團【Cite (M) Sdn Bhd.】
　　　　　　41, Jalan Radin Anum, Bandar Baru Sri Petaling,
　　　　　　57000 Kuala Lumpur, Malaysia.
　　　　　　電話：(603)90578822　　傳真：(603)90576622
　　　　　　Email：cite@cite.com.my
製版印刷／凱林彩印股份有限公司
初　　版／2005年4月18日
初版33刷／2013年3月12日

定價／250元　　　HK／83元
ISBN：9867881443（平裝）

有著作權◆翻印必究
缺頁或破損請寄回更換